D1495719

remember the
'60s

objects and moments
of a swinging era

"Books may well be the only true magic."

Alice Hoffmann

TECTUM

REMEMBER THE '60s

Tectum Publishers of Style
© 2010 Tectum Publishers NV
Godefriduskaai 22
2000 Antwerp
Belgium
p +32 3 226 66 73
f +32 3 226 53 65
info@ tectum.be
www.tectum.be
ISBN: 978-90-79761-34-0
WD: 2010/9021/9
(100)

© 2010 edited and content creation by fusion publishing GmbH Berlin
www.fusion-publishing.com
info@fusion-publishing.com
Team: Patricia Massó, (Editor), Tina Mazat (Editorial assistance), Manuela Roth (Visual concept),
Peter Fritzsche, Jan Hausberg (Layout, imaging & pre-press), Carissa Kowalski Dougherty (Text)
French translation: Pascal Sanchez-Munoz (GlobalSprachTeam)
Dutch translation: Michel Mathijs (M&M translation)

Printed in China

All rights reserved.
No part of this book may be reproduced in any form by print, photo print, microfilm, or any
other means without written permission from the publisher.

remember the
'60s

objects and moments
of a swinging era

TECTUM
PUBLISHERS

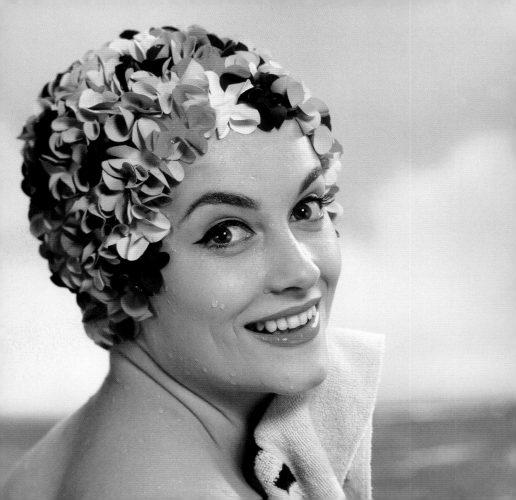

introduction

The 1960s were a turbulent time, filled with iconic images, personalities, and events. The optimism and naïveté of the previous decade wore off as younger generations began challenging their parents' values and questioning authority in all aspects of life. Youth rebellion—whether in the form of moving to a hippie commune, practicing free love, experimenting with drugs, participating in civil rights protests, or simply growing your hair long—often turned into full-scale cultural revolutions.

Televisions and media were everywhere in the 1960s, bringing an increased awareness of world events. And the decade had so many significant events: Woodstock, the moon landing, the March on Washington, May 1968, and the assassination of JFK. While we dealt with some serious issues like reproductive rights, civil rights, and the Vietnam War, the decade also saw some serious changes in fashion. Some of these new looks defined who you were, and what values you had: If you were a hippie, you would pull your hair back in a ponytail and don bell-bottomed jeans, a dashiki, and sandals; if you were a mod, you would trim your hair in a geometric bob, wear a miniskirt, a Wet Look coat, and knee-high vinyl boots.

The Age of Aquarius was memorable and momentous. We were all growing up, testing our boundaries, and hoping—and fearing—that our actions would change the world.

introduction

Les sixties ont été turbulentes, accouchant de nombreuses icônes et animées de multiples événements majeurs. L'optimisme et la naïveté de la décennie précédente se sont effrités quand la jeune génération a commencé à ébranler l'autorité parentale et à remettre en question les valeurs régissant tous les aspects de la vie. La rébellion de la jeunesse – qui se manifesta par l'émergence des communautés hippies, l'amour libre, l'expérimentation des drogues, l'engagement dans les mouvements de défense des droits civiques et plus simplement le port des cheveux longs – a été à l'origine d'une véritable révolution culturelle. Omniprésents, la télévision et les médias ont joué un rôle majeur dans la formation d'une "conscience mondiale", relayant auprès du plus grand nombre les événements marquants de la décennie : Woodstock, les premiers pas de l'homme sur la lune, la marche de Washington, Mai 68, l'assassinat de John Kennedy. Si les sixties voient émerger des causes fortes telles que le droit des femmes à disposer de leurs corps, les droits civiques et la paix au Vietnam, elles sont également synonymes de révolution dans la mode. Cette dernière permet plus que jamais d'afficher son appartenance à un groupe : hippie, on porte la queue de cheval, le jeans "pattes d'ef", le dashiki et les sandales ; mod, on aime les cheveux coupés en "classic bob", la mini-jupe, l'imperméable et les bottes en vinyle qui arrivent aux genoux.

Cet âge d'or fut aussi éphémère que mémorable. La jeunesse des sixties repoussait les limites et croyait dur comme fer pouvoir changer le monde.

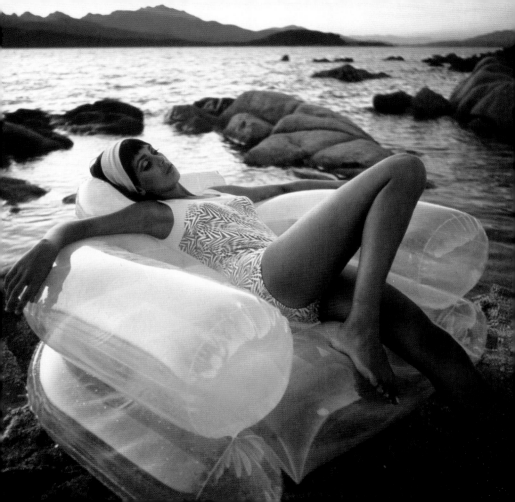

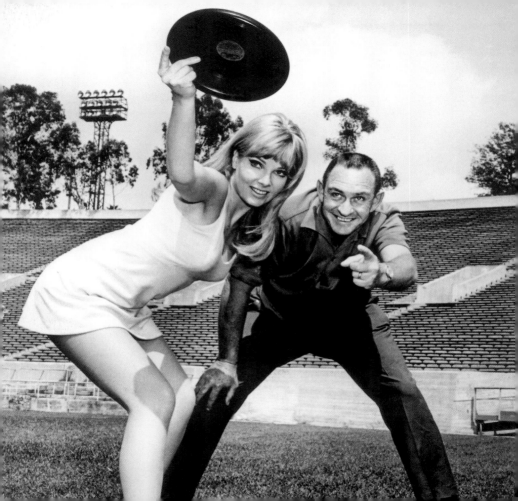

inleiding

De jaren '60 waren turbulente tijden, vol met iconische beelden, persona-liteiten en gebeurtenissen. Het optimisme en de naïviteit van het vorige decennium verflauwden naarmate de jongere generaties de waarden van hun ouders en het gezag in het algemeen meer en meer in vraag begon-nen te stellen. Jeugdrebellie – hetzij door naar een hippiecommune te verhuizen, met drugs te experimenteren, deel te nemen aan burgerrech-tenmanifestaties of gewoon door de haren te laten groeien – groeide meer dan eens uit tot echte culturele revoluties.

Televisie en media waren in de jaren '60 alomtegenwoordig en zorgden voor een groeiend bewustzijn over de wereldgebeurtenissen. En het decen-nium kende heel wat significante gebeurtenissen: Woodstock, de maanlan-ding, de Mars op Washington, mei 1968 en de moord op JFK. Terwijl we met heel wat ernstige zaken zoals het recht op geboortebeperking, burgerrech-ten en de Vietnamoorlog bezig waren, zag het decennium ook heel wat nieuwe modetrends ontstaan. Een aantal van deze nieuwe looks vertelde meteen ook wie je was en waar je voor stond. Als je een hippie was, had je je haar in een paardenstaart en droeg je jeans met wijd uitlopende pijpen, een kleurrijke tuniek en sandalen. Was je een "mod", dan liet je je haar geo-metrisch kort knippen en droeg je een minirok, een wetlook jas en kniehoge vinyllaarzen.

"The Age of Aquarius" was absoluut gedenkwaardig. We groeiden allemaal op, testten onze grenzen uit en hoopten – en vreesden – dat onze acties de wereld zouden veranderen.

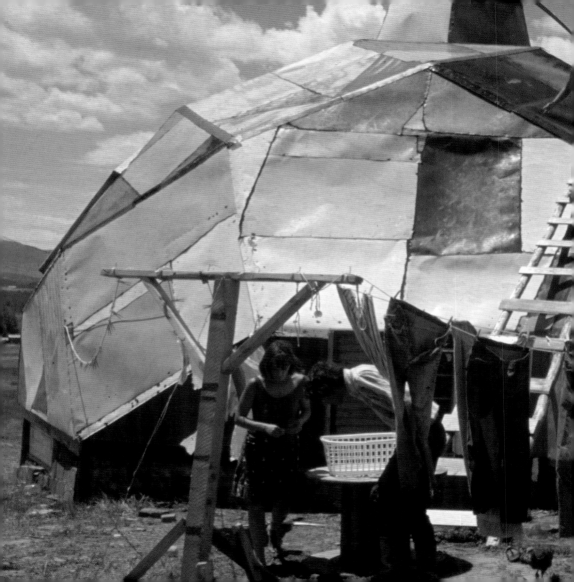

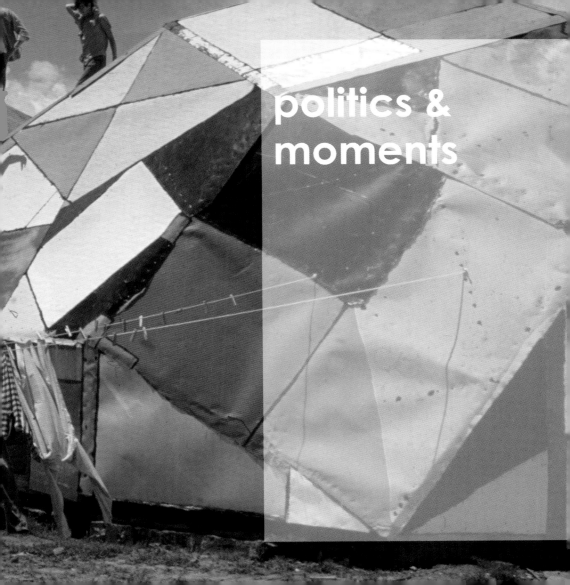

politics &
moments

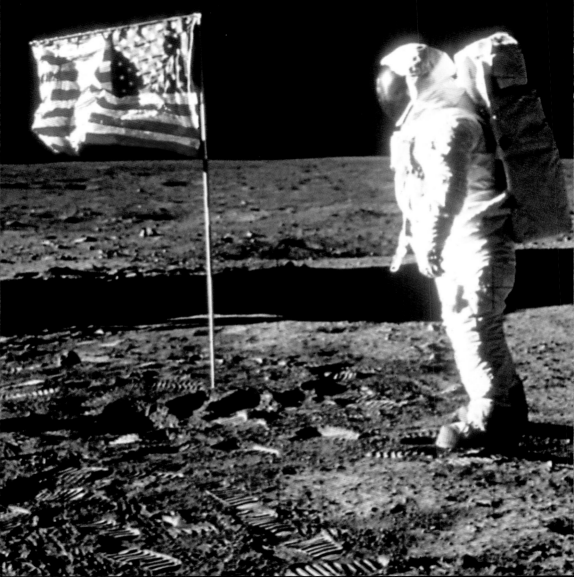

Moon Landing
Apollo 11
Maanlanding

If you were alive on 20 July 1969, you likely remember where you were when Neil Armstrong made his first steps onto the moon. As astronauts Armstrong and Edwin "Buzz" Aldrin left the lunar module, *Eagle*, taking photographs and lunar rock samples, they forever changed history. Although the event was part of the United States' race against the Soviet Union for the conquest of space, the landing was an achievement people all over the world could celebrate as an advancement of science and human knowledge.

Si vous êtes né avant le 20 juillet 1969, vous vous souvenez certainement du lieu où vous vous trouviez quand Neil Armstrong fit ses premiers pas sur la Lune. Un nouveau chapitre de l'histoire humaine s'est ouvert lorsqu'Armstrong et Edwin "Buzz" Aldrin ont quitté le module *Eagle* pour prendre des photographies et recueillir des roches lunaires. Bien qu'imposé par la course aux étoiles que se livraient l'URSS et les USA, l'alunissage fut célébré comme un tournant majeur pour les sciences et la connaissance humaine.

Al wie oud genoeg is, herinnert zich wellicht nog wel waar hij of zij was op 20 juli 1969, toen Neil Armstrong zijn eerste stappen op de maan zette. Toen astronauten Armstrong en Edwin "Buzz" Aldrin de maanmodule, de *Eagle*, verlieten om foto's te trekken en stalen van het maangesteente te nemen, veranderden ze voorgoed de geschiedenis. En alhoewel het gebeuren kaderde in een race om de verovering van de ruimte tussen de Verenigde Staten en de Sovjet-Unie, was de landing een verwezenlijking die mensen over de hele wereld konden vieren als een serieuze stap voorwaarts voor de wetenschap en de menselijke kennis.

LSD Happenings

Les voyages sous LSD

LSD-happenings

Adventurous hippies were encouraged by Timothy Leary to "turn on, tune in, and drop out" by taking mind-altering drugs like LSD. In 1966 Ken Kesey, one of the leaders of the *Merry Pranksters*, began offering parties he called "Acid Tests," designed to help people shake off reality and escape the confines of the conscious mind. The happenings attracted thousands of people to Haight-Ashbury, where they sipped the Kool-Aid and tripped off into the surreal world of psychedelic experience.

L'aventure hippie eut pour père spirituel Timothy Leary, l'auteur du slogan *Turn on, tune in, and drop out* ("Viens, mets-toi dans le coup, décroche") et grand incitateur à la prise de substances psychotropes telles que le LSD. En 1966, le leader des *Merry Pranksters*, Ken Kesey, commença à organiser des *Acid Tests*, qui permettraient selon lui d'atteindre d'autres états de réalité et de conscience. Ces réunions, véritables *happenings*, réunirent parfois des milliers de personnes à Haight-Ashbury.

Avontuurlijke hippies werden aangemoedigd door Timothy Leary "to turn on, tune in, and drop out" door geestverruimende drugs te nemen zoals LSD. In 1966 begon Ken Kesey, een van de leiders van de "Merry Pranksters", party's te organiseren die hij "Acid Tests" noemde en bedoeld waren om mensen te helpen de realiteit af te schudden en aan de beperkingen van het volle bewustzijn te ontsnappen. Deze happenings lokten duizenden mensen naar Haight-Ashbury, waar ze nipten van een glaasje Kool-Aid fris en een trip namen naar de surreële, psychedelische wereld.

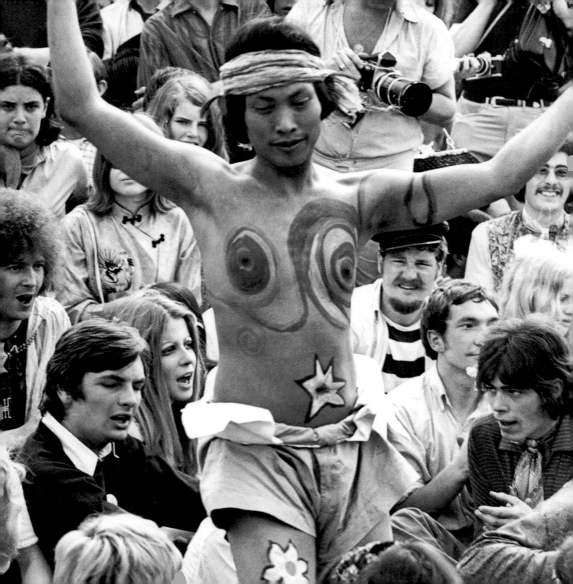

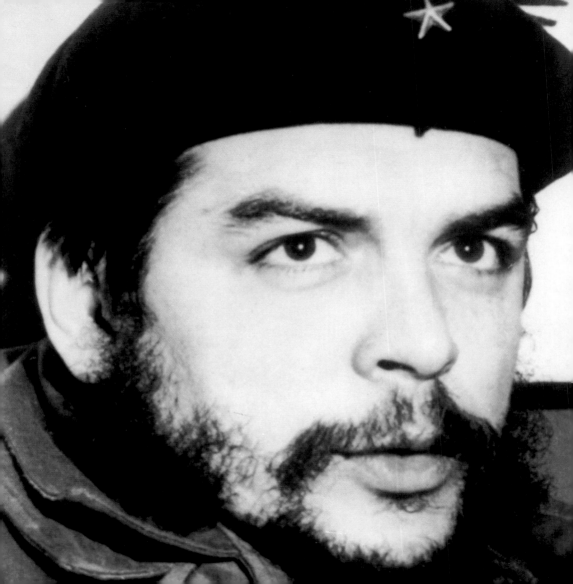

Che Guevara
Che Guevara
Che Guevara

When he was murdered in Bolivia in 1967, Ernesto "Che" Guevara became a symbol for the worldwide struggle against oppression. The Argentine doctor-turned-Marxist guerilla helped start a revolution in Cuba, where he saw the lower and middle classes suffer under General Fulgencio Batista's reign of U.S.-backed terror. The heroic Che was a source of inspiration for leaders of other political movements from South America to Western Europe.

Après son exécution en 1967, Ernesto "Che" Guevara est devenu un symbole de la lutte des peuples contre l'oppression. Le médecin argentin devenu guérillero marxiste s'était d'abord engagé aux côtés des révolutionnaires cubains pour abattre la dictature du général Fulgencio Batista, soutenue par les États-Unis. Sa vie héroïque a inspiré de nombreux leaders politiques dans le monde entier, de l'Amérique latine à l'Europe occidentale.

Nadat hij in 1967 in Bolivia werd vermoord, werd Ernesto "Che" Guevara een symbool voor de wereldwijde strijd tegen verdrukking. De Argentijnse arts, annex Marxistisch guerrillaleider, hielp een revolutie starten in Cuba, waar hij zag hoe de lagere en middenklassen leden onder de door de VS gesteunde terreur van Generaal Fulgencio Batista. De heroïsche Che was een inspiratiebron voor leiders van andere politieke bewegingen van Zuid-Amerika tot West-Europa.

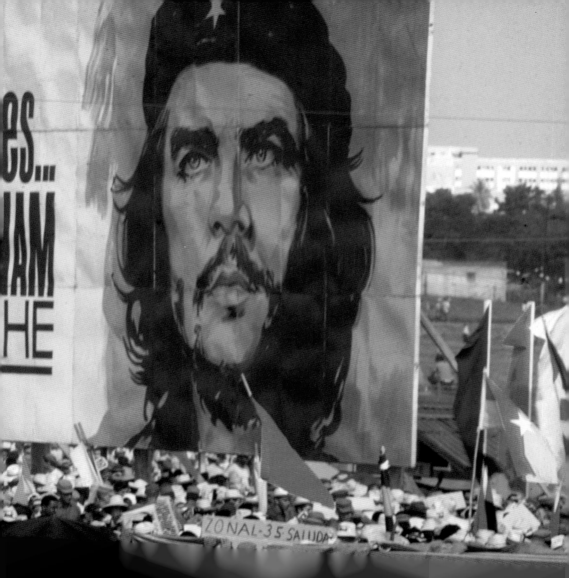

Hippies
Les hippies
Hippies

Flower Power, Woodstock, Summer of Love, Drop City—hippies and hippy culture have become both symbol and stereotypes of the 1960s. The youth subculture was anti-establishment and anti-war—but all for free love, civil rights, saving the environment, and taking mind-expanding drugs. Beyond any social agenda, hippies are also known for their distinctive fashions, including tie-dye, bell-bottoms, dashikis, and beads.

Le *Flower Power*, Woodstock, le *Summer of Love*, la communauté *Drop City* – les hippies sont devenus des symboles autant que des stéréotypes des sixties. La contre-culture jeune s'opposait alors à l'*establishment* et à la guerre du Vietnam, prônait l'amour, les droits civiques, l'écologie et l'expérimentation des drogues comme élargissement de la conscience. Au-delà de leurs idées, on se souvient des hippies au travers de leur excentricité : pantalons "pattes d'éléphant", batiks, chemises à fleurs, bijoux...

Flowerpower, Woodstock, Summer of Love, Drop City – hippies en de hippiecultuur zijn zowel symbolen als stereotypen van de sixties geworden. De jongerensubcultuur was tegen het establishment en tegen oorlog, maar vooral voor liefde, burgerrechten, de bescherming van het leefmilieu en het nemen van geestverruimende drugs. Naast hun sociale agenda zijn hippies ook gekend voor opvallende modefenomenen als geknoopverfde T-shirts, broeken met olifantende pijpen, kleurige tunieken en halssnoeren met kralen.

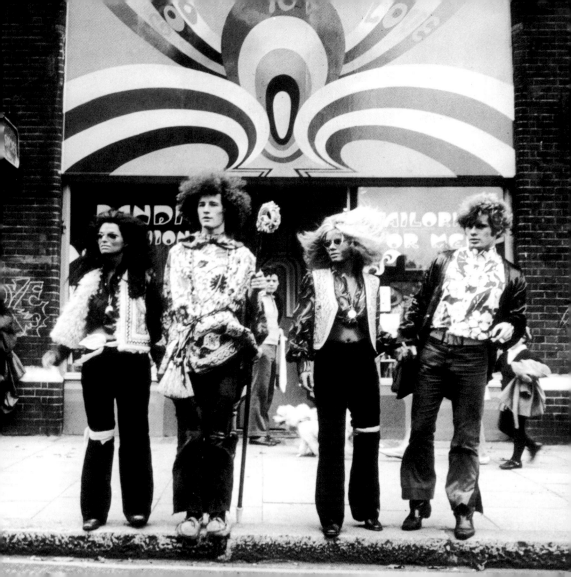

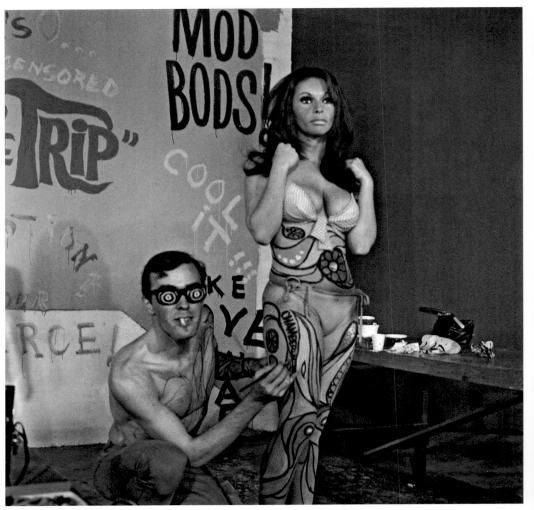

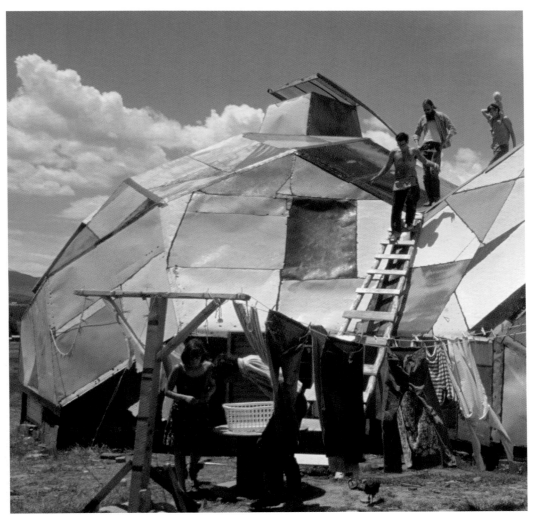

eugynon 0,25

mínima
dosificação

máxima
aceitação

o novo ovulostático oral
que amplia uma linha de proverbial efectividade

Birth Control Pills
La pilule contraceptive
Anticonceptiepil

While society was undergoing changes in its attitudes and behavior towards sex, medicine was also helping usher in a new era of sexual freedom by giving women control over their reproductive rights. The oral contraceptive Enovid, manufactured by G. D. Searle, was approved for use in the United States in 1960. "The Pill," as it became known, was in widespread use by the end of the decade and undoubtedly played a role in the ongoing sexual revolution.

L'évolution du regard porté par la société sur la sexualité va de pair avec la mise au point de moyens de contraception, donnant aux femmes de nouveaux droits sur leur corps. Le contraceptif oral Enovid, produit par G. D. Searle, fut autorisé en 1960 aux États-Unis. Communément appelée "pilule", cette forme de contraception s'est largement répandue dès la fin de la décennie, jouant un rôle majeur dans la libération sexuelle en marche.

Terwijl de samenleving evolueerde in haar houding en gedrag op het vlak van seks, hielp ook de geneeskunde om een nieuw tijdperk van seksuele vrijheid in te luiden door vrouwen de controle te geven over hun voortplanting. De orale contraceptiepil Enovid, ontwikkeld door G. D. Searle, werd goedgekeurd voor gebruik in de Verenigde Staten in 1960. "De Pil", zoals ze algemeen bekend werd, werd tegen het einde van het decennium al wijdverbreid gebruikt en speelde ongetwijfeld een rol in de heersende seksuele revolutie.

Anovlar 21

Dans le monde entier, des millions de femmes
font confiance aux préparations SCHERING

Anovlar 21 erleichtert Ihnen die Beratung junger Mütter

Zwei Kinder so kurz hintereinander waren einfach zuviel für mich

"I Have a Dream"
"I Have a Dream"
"I Have a Dream"

One of the most poignant moments in the history of the American civil rights movements came on 28 August 1963, when Martin Luther King, Jr. gave his inspirational speech at the Lincoln Memorial. Passionate without being inflammatory, King called for a day when his children would not be "judged by the color of their skin but by the content of their character." King's speech was a part of the March on Washington, a huge demonstration of unity among blacks and whites demanding racial justice.

Le discours prononcé le 28 août 1963 par Martin Luther King, au Lincoln Memorial, demeure l'un des plus grands moments de l'histoire américaine. Inspiré et fédérateur, le pasteur afro-américain appela de tous ses vœux le jour où les "enfants vivront dans une nation où ils ne seront pas jugés sur la couleur de leur peau, mais sur la valeur de leur personnalité". Ce discours fut le point d'orgue de la marche sur Washington, une imposante manifestation menée en faveur des droits civiques et au nom de l'égalité entre les peuples.

Een van de meest aangrijpende momenten uit de geschiedenis van de Amerikaanse burgerrechtenbeweging vond plaats op 28 augustus 1963, toen Martin Luther King Jr. zijn inspirerende speech gaf aan het Lincoln Memorial. Gepassioneerd zonder opruiend te zijn, drukte King de vurige hoop uit dat er ooit een dag zou komen waarop zijn kinderen "niet zouden worden beoordeeld op de kleur van hun huid maar op de inhoud van hun karakter". King's speech kaderde in een Mars op Washington, een indrukwekkende demonstratie waarin zwart en blank samen opriepen tot rassengelijkheid.

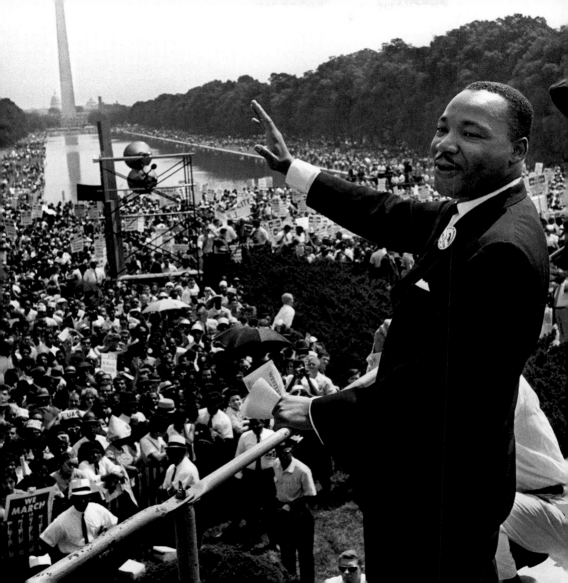

lifestyle

Pritt Stick
Le bâton de colle
Pritt stift

The Pritt Stick is nothing if not a practical invention, brought to us in 1969 by Henkel, a German company. This original glue stick is non-toxic, repositionable, and goes on smooth, perfect for crafts or office projects. Its airtight, twistable tube was modeled after a lipstick container. The child-friendly, easy-to-use nature of the glue stick is embodied in the product's mascot, the enthusiastic "Mr. Pritt."

La colle en bâton est une invention des plus pratiques. Nous la devons au groupe allemand Henkel (1969). Cette glu solide non toxique reste propre dans son étui étanche et rétractable, conçu à la manière d'un bâton de rouge à lèvres. Idéale au bureau et pour les travaux créatifs, la colle en bâton est aussi particulièrement appréciée des enfants – ne serait-ce que pour sa sympathique mascotte, "Mr. Pritt".

De Pritt stift is een uitermate praktische uitvinding uit 1969 van de Duitse onderneming Henkel. Deze originele lijmstift is niet giftig, kan uit- en teruggedraaid worden en kan vlot en gelijkmatig worden aangebracht, ideaal dus voor knutselplezier of kantoorprojecten. De luchtdichte, draaibare stift werd gemaakt naar het voorbeeld van een lipstickhouder. Het kind- en gebruiksvriendelijke karakter van de lijmstift wordt verpersoonlijkt door de mascotte van het product, de enthousiaste "Mr. Pritt."

Silver Cross Pram
Le landau Silver Cross
Silver Cross kinderwagen

Long a favorite for the British Royal Family, Silver Cross Prams have a long history of making stylish baby carriages. The company's first chromium-plated pram was introduced in 1964, adding to the list of must-haves for any fashionable, well-connected baby (and its parents). The Silver Cross has a distinctive and practical design; with its large wheels and reversible hood, the profile resembles a old-fashioned carriage.

La marque de poussettes pour enfants Silver Cross – adoptée par la famille royale britannique – a une longue histoire derrière elle. Elle diffusa dès 1964 son premier landau à châssis chromé, rapidement devenu un incontournable pour tous les nourrissons (et leurs parents) à la mode. Sa forme pratique et caractéristique, avec de grandes roues et une capote rabattable, donnait à ce landau un air de calèche des temps anciens.

Silver Cross, lange tijd een favoriet van de Britse Koninklijke Familie, kent een lange geschiedenis van handgemaakte elegante kinderwagens. De eerste met chroom beklede kinderwagen van de onderneming werd voorgesteld in 1964 en werd meteen toegevoegd aan de lijst van "must haves" voor elke modebewuste baby (en ouder) uit de betere klasse. De Silver Cross heeft een opvallend en praktisch design: met de grote wielen en omkeerbare kap lijkt het profiel wat op dat van een ouderwetse koets.

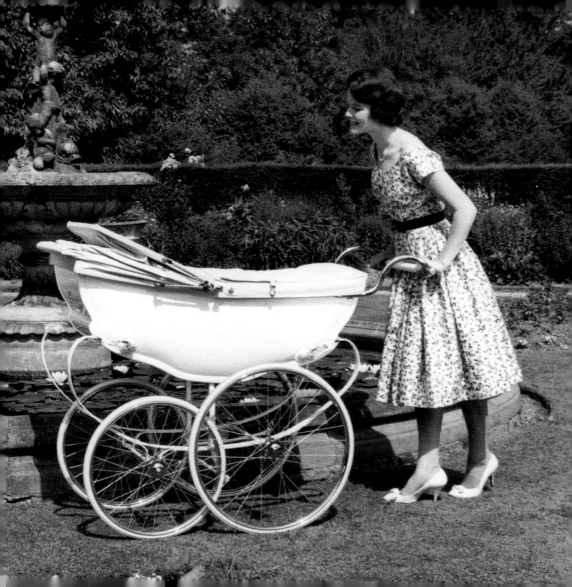

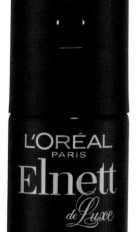

Elnett Hairspray
La laque Elnett
Elnett haarspray

Since 1960, L'Oreal's Elnett Hairspray has been helping women achieve long-lasting, gravity-defying hairstyles. This product was less for those straight-haired hippies and more for the glamorous 1960s women with over-the-top bouffants, beehives, and flips. Some of the most popular —and elaborate—'dos of the 1960s involved teasing and backcombing to create voluminous shapes; because it was made without lacquer, Elnett could hold hair in place while keeping it looking soft.

En 1960, la laque Elnett de L'Oréal ouvre à la femme glamour des sixties un nouvel univers : la coiffure peut désormais défier les lois de la gravité. Aux antipodes des cheveux raides et indisciplinés des hippies, les amatrices de gonflant et de volume vont pouvoir se faire plaisir. Quelques-unes des coiffures les plus populaires et les plus élaborées exigeaient alors des techniques de démêlage et de *backcombing*, pour un effet de volume maximal. Le succès de la laque Elnett : elle assure la fixation des cheveux sans effet collant.

Sinds 1960 al helpt L'Oreal's Elnett haarspray vrouwen om kapsels die de wetten van de zwaartekracht tarten toch lange tijd te laten standhouden. Dit product was niet echt voor langharige hippies bedoeld, wel voor de glamourvrouwen van de jaren '60 met hun sensationele bouffants, suikerbroden en flips. Voor een aantal van de meest populaire – en complexe – coiffures van de sixties moest je het haar touperen en naar achteren kammen om volumineuze vormen te creëren; omdat het gemaakt was zonder lak, kon Elnett het haar op zijn plaats houden terwijl het toch zacht bleef.

Hawaiian Tropic Tanning Products
Les produits bronzants Hawaiian Tropic
Hawaiian Tropic zonnelotions

Hawaiian Tropic Tanning products are the brainchild of American entrepreneur Ron Rice, who mixed his first batch of suncare product in 1969 in a garbage can in his garage. Where pale skin was once the norm for models and actresses, the more outdoorsy, tan look came into vogue starting in the 1960s. People who used Hawaiian Tropic were easily distinguishable because of their golden tans—and the accompanying sweet smell of coconut.

Les produits Hawaiian Tropic Tanning sont issus des recherches de l'Américain Ron Rice, qui réalisa son premier mélange en 1969 dans la poubelle de son garage ! Alors que la peau blanche reste la norme dans les milieux de la mode et du cinéma, le look bronzé, représentatif d'une vie plus proche de la nature, fait une première percée au cours des années 60. Les utilisateurs des produits Hawaiian Tropic se reconnaissent alors à leur teint hâlé et à leur discret parfum de noix de coco.

De Hawaiian Tropic zonnelotions zijn het geesteskind van de Amerikaanse ondernemer Ron Rice, die zijn eerste lot zonbeschermer in 1969 in een vuilnisbak in zijn garage mixte. Waar ooit een bleke huid de norm was voor modellen en actrices, begon de gebruinde outdoorlook in de jaren '60 meer en meer in de mode te komen. Mensen die Hawaiian Tropic gebruikten, waren makkelijk herkenbaar door hun mooie goudbruine teint – en de bijhorende zoete geur van kokosnoot.

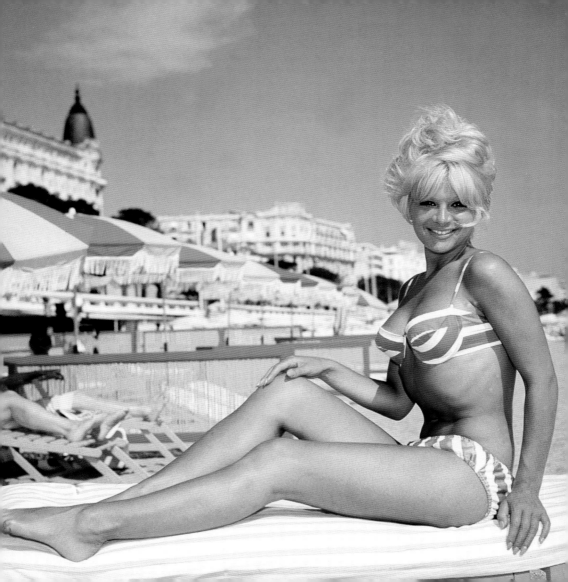

4-10 kg

66 SUPER PLUS

Pampers

Pampers

Les Pampers

Pampers

While modern inventions had innovated dozens of other areas of their lives, mothers of the 1950s were still stuck dealing with the messes, leaks, and neverending cycle of washing and reusing cloth diapers. Victor Mills changed all of this in 1961, when his Pampers disposable diapers hit the market. Mills had used his own grandchildren as test subjects for the revolutionary new product, which used a rayon and polyethelene with an absorbent middle layer to make mothers' lives a little bit easier.

Alors qu'un grand nombre d'inventions modernes avaient déjà changé bien des aspects de leur vie, les mamans des fifties devaient encore gérer les fuites de leurs bambins et multiplier les lessives de couches réutilisables. Victor Mills mit fin à cette corvée en 1961, lorsqu'il commercialisa la première couche-culotte jetable Pampers. Ce chercheur n'avait pas hésité à tester sur son propre petit-fils son produit révolutionnaire, réalisé en cellulose et polyéthylène et équipé d'une partie centrale absorbante.

Terwijl moderne uitvindingen talrijke andere domeinen van hun leven hadden vernieuwd, bleven moeders van de jaren '50 nog altijd zitten met de rotzooi, de lekken en het onophoudelijk wassen en hergebruiken van luierdoeken. Victor Mills veranderde dit alles in 1961, toen hij zijn 'Pampers' wegwerpluiers op de markt bracht. Mills had zijn eigen kleinkinderen als testpersonen gebruikt voor het revolutionaire nieuwe product dat rayon en polyethyleen met een absorberende tussenlaag gebruikte om het leven van moeders net dat beetje makkelijker te maken.

Mars Bar
La barre Mars
Mars reep

While Frank C. Mars began producing his famous candy bars in the United Kingdom in 1932, the Mars Bar was not introduced to Germany until 1961. But when it was: Overnight success! The chocolate inventions are now considered the "father of chocolate bars" in Germany; Mars was the first in Europe to break away from the solid block of chocolate, putting caramel and nougat in the center of the candy.

Bien que Frank C. Mars ait commencé à produire sa célèbre confiserie en Grande-Bretagne dès 1932, celle-ci fut introduite en Allemagne en 1961 et y connut un succès fulgurant. Aujourd'hui, Mars est considérée comme l'ancêtre des barres chocolatées en Europe, car elle fut la première à se libérer du carcan de la tablette compacte – donnant au chocolat un cœur caramel-nougat fondant.

Hoewel Frank C. Mars al in 1932 in het Verenigd Koninkrijk met de productie van zijn beroemde chocoladerepen begon, werd de Mars reep pas in 1961 in Duitsland geïntroduceerd. Maar eenmaal het zover was: instant megasucces! Deze chocolade-uitvinding wordt in Duitsland nu beschouwd als de "vader van de chocoladerepen". Mars was de eerste in Europa die brak met het solide blok chocolade en in het midden van de reep karamel en nougat toevoegde.

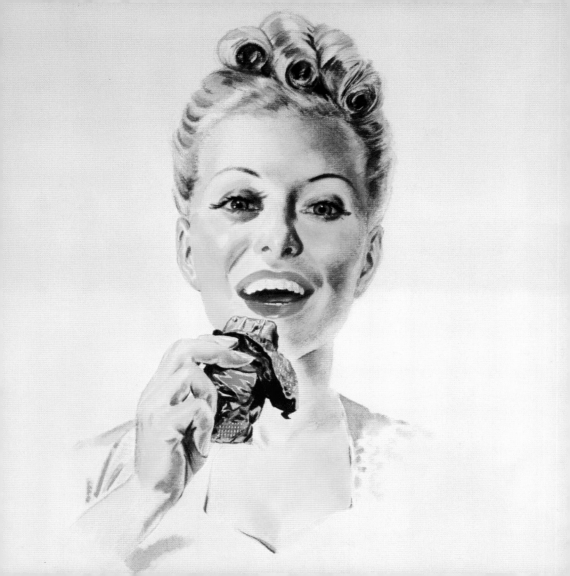

McDonalds' Big Mac
Le Big Mac
McDonalds' Big Mac

Although the fascination with fast food was already in full swing, the invention of the Big Mac—an homage to American overindulgence—rocked the hamburger world. The Big Mac began as the creation of a local McDonalds' owner and gained enough of a following to get the attention of the world headquarters in Chicago; those two hamburger patties, "special sauce," lettuce, cheese, pickles, onions, on a three-part sesame seed bun were introduced to menus nationwide in 1968.

L'invention du Big Mac par le propriétaire d'un petit McDonald's local a révolutionné le monde du fast-food alors même que l'expansion du concept était loin d'être terminée. Le rapide succès de cette création – avec ses deux steaks hachés, sa "sauce secrète", sa salade, son cheddar, ses cornichons et ses oignons, le tout placé dans un pain de mie au sésame – attira l'attention de la direction localisée à Chicago. Depuis 1968, le Big Mac est proposé dans tous les restaurants de l'enseigne.

Alhoewel de fascinatie voor fastfood al volop aan de gang was, zette de uitvinding van de Big Mac – een hommage aan de Amerikaanse "zie het groot" mentaliteit – de hamburgerwereld pas echt goed op stelten. De Big Mac begon als de creatie van een lokale McDonalds eigenaar en kreeg voldoende aanhang om ook de aandacht van het hoofdkwartier in Chicago te trekken. Deze twee hamburgers, "speciale saus", sla, kaas, pickles en ui op een driedelig sesamzaadbroodje werden in 1968 over het hele land in menuvorm geïntroduceerd.

Wrigley's gum
Les chewing-gums Wrigley's
Wrigley's kauwgom

Wrigley's gum was included in ration packs for U.S. troops during World War II; by the 1960s, the confection had become a worldwide chewing phenomenon. Wrigley's gum in particular came to dominate the market under the direction of the Chicago-based company's new CEO, William Wrigley III. Movie stars, television actors, and the kids down the street seemed to be constantly chomping on chewing gum.

Les chewing-gums Wrigley's complétaient initialement les rations de l'armée américaine pendant la Seconde Guerre mondiale. Sous la direction de William Wrigley III, la marque originaire de Chicago domina rapidement le marché. Conséquences : dans les sixties, les stars d'Hollywood, les acteurs de télé et même les enfants dans la rue, tout le monde mâchait de la gomme !

De kauwgom van Wrigley zat in de rantsoenpakketten van de Amerikaanse troepen tijdens Wereldoorlog II; tegen de jaren '60 kauwde men over de hele wereld op deze lekkernij. Wrigley's kauwgom werd de nummer 1 op de markt onder het management van de nieuwe CEO van deze onderneming met hoofdzetel in Chicago, William Wrigley III. Filmsterren, televisieacteurs en kinderen op straat leken allemaal wel constant op kauwgom te kauwen.

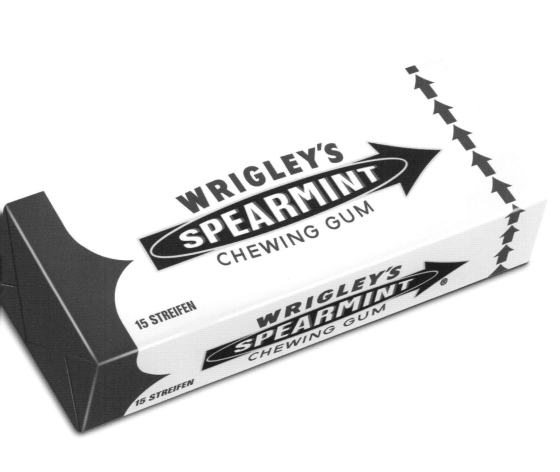

Remember thi

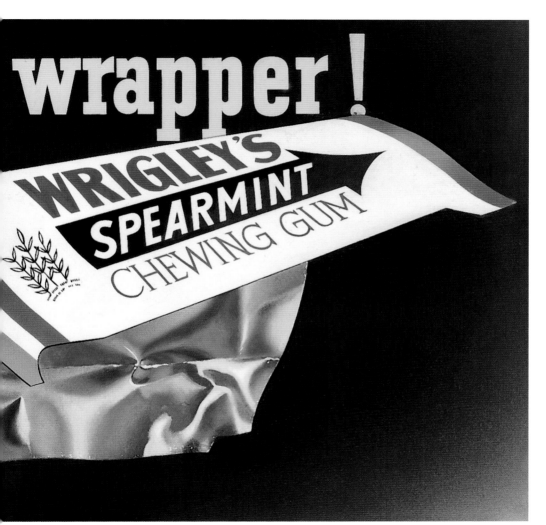

55

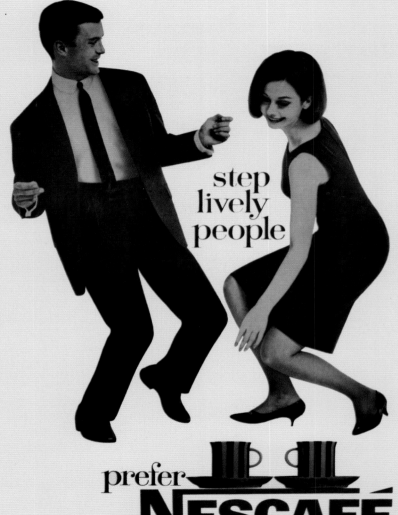

step
lively
people

prefer
NESCAFÉ

Nescafé Gold
Nescafé Gold
Nescafé Gold

For anyone who enjoyed the familiar aroma of coffee brewing in the morning, Nescafé was the instant solution; the freeze-dried, soluble coffee could be prepared in just minutes, without the need for elaborate brewing accessories. Nescafé Gold Blend (marketed in the United States as Taster's Choice) was introduced in 1965 by Swiss company Nestlé and continues today as a popular brand of instant coffee.

Le succès du café lyophilisé soluble fut immédiat chez tous les amateurs de café : en quelques minutes à peine, il était désormais possible de préparer sa boisson matinale sans avoir à utiliser un appareil électroménager. La marque Nescafé Gold, distribuée aux États-Unis sous le label Taster's Choice, a été lancée en 1965 par le géant de l'agroalimentaire suisse Nestlé. Elle est toujours aussi populaire aujourd'hui.

Voor iedereen die 's morgens het vertrouwde aroma van vers gezette koffie wel weet te waarderen, was Nescafé een goede instantoplossing: de gevriesdroogde oploskoffie was in enkele minuten klaar, zonder nood aan koffiezetapparaat en allerhande accessoires. Nescafé Gold Blend (in de Verenigde Staten verkocht als Taster's Choice) werd gelanceerd in 1965 door de Zwitserse onderneming Nestlé en is vandaag nog altijd een populair merk van instantkoffie.

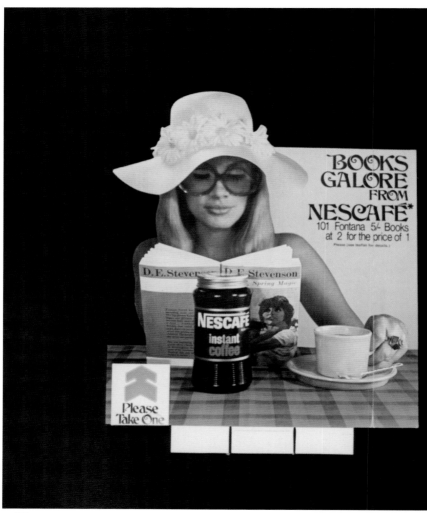

58

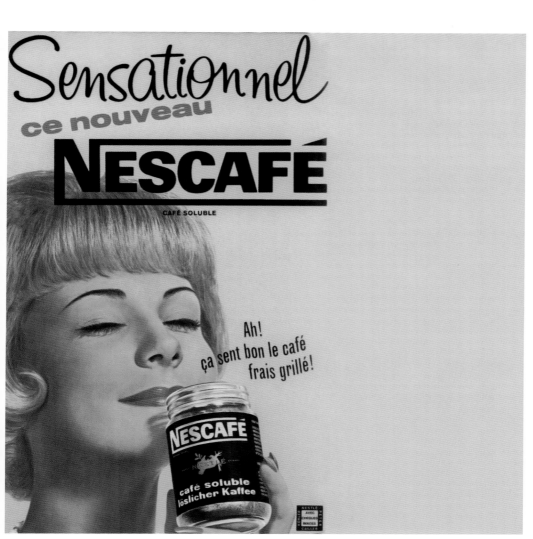

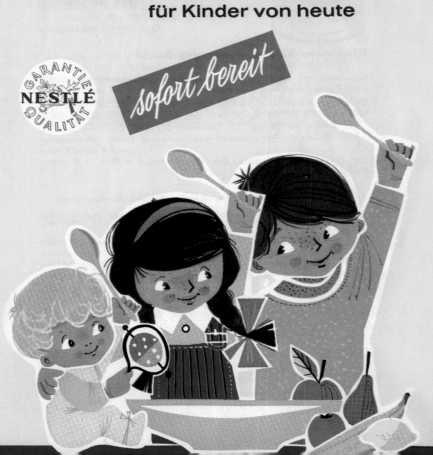

Nestlé Baby Meals
Les petits pots Nestlé
Nestlé babymaaltijden

Swiss-based Nestlé began as a maker of infant formula back in the 1860s, but innovations and research into infant nutrition led to great breakthroughs in the 1960s. With more and more mothers working outside of the home, Nestlé products made it easier for career women and moms on the go to offer their children convenient yet nutritious food.

Dès ses débuts dans les années 1860, la firme suisse Nestlé produisait des farines lactées pour l'alimentation des nourrissons. Il fallut pourtant attendre les années 1960 – et le développement du travail des femmes – pour que la nutrition infantile connaisse une nouvelle révolution. Les petits pots Nestlé, nutritifs et pratiques, furent ainsi massivement adoptés par les jeunes mamans.

De Zwitserse firma Nestlé begon al rond 1860 met het maken van babyvoeding, maar innovaties en onderzoek leidden honderd jaar later tot een grote doorbraak. Met almaar meer moeders die buitenshuis gingen werken, maakten Nestléproducten het makkelijker voor carrièrevrouwen en bezige moeders om hun kinderen kant-en-klare doch voedzame maaltijden te geven.

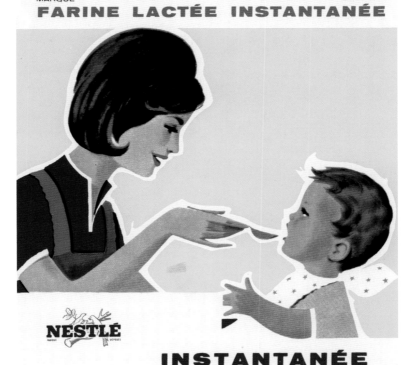

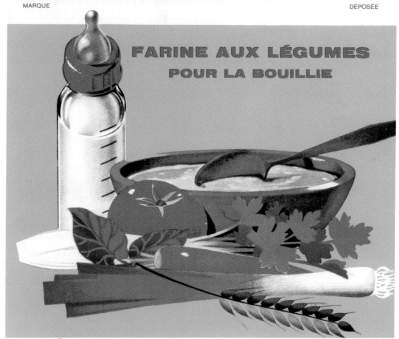

Nestlé MARQUE DÉPOSÉE

Babex
MARQUE DÉPOSÉE

FARINE AUX LÉGUMES
POUR LA BOUILLIE

INSTANTANÉE

63

Ariel
La lessive Ariel
Ariel

Advances in science improved many aspects of everyday life in the 1960s, right down to the laundry detergent used to wash clothes. Procter & Gamble introduced Ariel, the first detergent with stain-removing enzymes, in the United Kingdom in 1968. The Ariel line continues up to the present day, changing to meet the needs of modern washing machines and environment-conscious consumers.

Les avancées scientifiques des sixties ont eu un impact sur tous les aspects de la vie quotidienne ; l'entretien domestique ne fait pas exception. En 1968, le groupe Procter & Gamble lance en Grande-Bretagne la lessive Ariel, première substance aux enzymes "gloutons" dévoreurs de taches. Ariel n'a pas cessé d'évoluer depuis, s'adaptant aux lave-linge modernes autant qu'aux consommateurs, toujours plus sensibles aux problèmes environnementaux.

Wetenschappelijke innovaties konden in de jaren '60 heel wat aspecten uit het alledaagse leven verbeteren, tot en met het waspoeder voor het wassen van kleren. Procter & Gamble introduceerde Ariel, het eerste waspoeder met vlekkenverwijderende enzymen, in het Verenigd Koninkrijk in 1968. De Ariel lijn loopt vandaag nog altijd, zij het met een veranderde formule om aan de noden van moderne wasmachines én milieubewuste consumenten te voldoen.

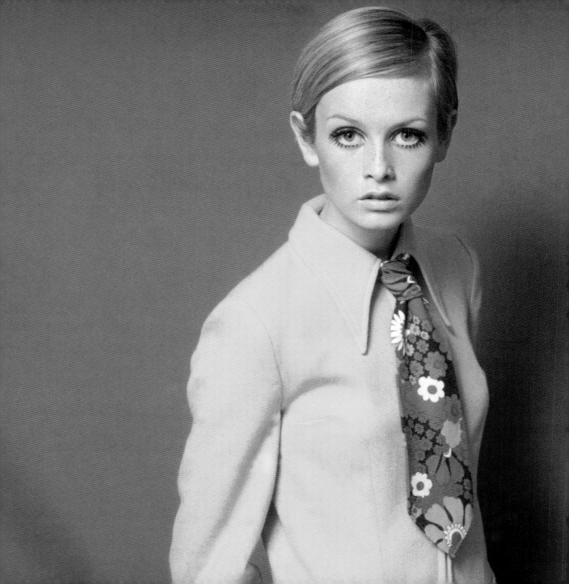

fashion &
accessories

Omega Speedmaster
La montre Omega Speedmaster
Omega Speedmaster

The 1969 moon landing was one small step for man, one giant leap for the Omega Speedmaster. This manually wound chronometer was worn by Buzz Aldrin as he stepped into space during the Apollo 11 mission; the Speedmaster was chosen by NASA as the astronauts' official watch because of its reliability, availability, and several important features, including a stopwatch function, bezel dial, and tachymeter for measuring speed.

1969 : mission Apollo 11, l'homme marche sur la Lune. Un petit pas pour l'homme… mais un pas de géant pour l'Omega Speedmaster, la montre chronographe à remontage manuel que portait alors l'astronaute Buzz Aldrin. Cette montre avait été sélectionnée par la NASA en raison de sa fiabilité, de sa résistance et de sa mise à disposition de plusieurs fonctions importantes, notamment un chronomètre et une lunette tachymétrique pour le calcul de la vitesse.

De maanlanding van 1969 was één kleine stap voor de mens, maar een reuzengrote sprong voorwaarts voor de Omega Speedmaster. Deze met de hand opgewonden chronometer werd gedragen door Buzz Aldrin toen hij met de Apollo 11 op ruimtemissie ging. De Speedmaster werd door NASA gekozen als het officiële astronautenhorloge omwille van zijn betrouwbaarheid en degelijkheid en voor verschillende belangrijke kenmerken zoals een stopwatchfunctie, wijzerplaat met gegroefde ring en snelheidsmeter.

NAMAGE VGA #93492 CALIBRATED FLIGHT WATCH

SYSTEM AND COMPONENT HISTORICAL RECORD

NAMAGE VGA #93492 CALIBRATED FLIGHT WATCH
103 POE 048 PIA PER CF 32-A-203
60 PIA PER CF 32-A-203 ISSUED to Support K-3233
03- FLT.

957381

(-ANDERS)
147 HRS 0-MIN 41 SEC.
DATED 12-20-68

1. ITEM NAME	2. ITEM NUMBER	3. DRAWING NUMBER		4. MANUFACTURER	
CHRONOGRAPH	SEB12100039-002	SEB12100039		OMEGA	
1. SYSTEM/SUBSYSTEM	7. PROJECT	8. LIFE LIMITS; GMO TIME/CYCLES		5. SERIAL NUMBER	
N/A	APOLLO	OPERATING		6	
10. SPECIAL HANDLING AND/OR SHIPPING INSTRUCTIONS			STORAGE	9. EFFECTIVITY	
N/A				S/C 101	

11. DATE	12. LOCATION	13. HISTORICAL EVENTS	14. TIME/CYCLES
3 3 1968	MSC-4	RECEIVED MSG BONDED STORAGE	
2 4 1968	MSC-4	RELEASED FROM BONDED STORAGE TO KAGAN PER TPS No. ECSD-1311	
7-68	MSC-10	ENGRAVED PER T	
8	MSC-10	REL... BONDED STORAGE ... TPS No. ECS	
968	MSC-4	RECEIVED MSG BONDED STO...	
1960	MSC-4	RELEASED FROM BONDED STO... TO KAGAN ... TPS No.	
68	MSC...	ACCEPT...	
8		RECEIVED MSC...	
	MSC-4	RELEASED FR... TO MORRIS...	
	MSC-4	RECEIVE...	
	MSC-4	...10	
	MSC-4	...STORAGE Du...	
	MSC-4	PDA PE... SD STORAGE No. ECSD-19... -104	
	MSC-4	CLE...	Cali... 869 OK TO SHIP
	MSC-4	MSC SPEC C8 CI... BONDED STORAGE	
SG/SHP (V JUL 67)		BONDED STORAGE PER TPS No. 290 SHIPPED TO NAA % KSC. FLA. FROM MSC ... 2-6-19-69	OK TO SHIP

RECEIVED MSG BONDED STORAGE
Previous editions are obsolete)

INSPECTED - ACCEPTABLE FOR S/C USE

All Star Converse Chuck Taylors
Les baskets All Star Converse
All Star Converse Chuck Taylors

As popular among young people in the 1960s as they were in the 1950s, Chuck Taylor All Stars also became widely by professional basketball players in the NBA. The decade saw the introduction of seven new colors of the high-top sneakers, expanding the brand's traditional black and white designs to help teams match their uniforms. Chuck Taylor himself was inducted into the Basketball Hall of Fame for his contributions to the sport in 1968.

Aussi populaires parmi la jeunesse des sixties que celle des fifties, les baskets Chuck Taylor All Stars ont été portées par nombre de joueurs professionnels de la NBA. Au cours des sixties, les Converse ont été déclinées en sept nouvelles couleurs pour s'accorder aux tenues des équipes, en plus du noir et blanc traditionnels de la marque. Le joueur Chuck Taylor lui-même fut élu au Basketball Hall of Fame en 1968 pour sa contribution à la renommée de ce sport.

Nog even populair onder jongeren in de sixties als in de fifties, kregen de Chuck Taylor All Stars wijde bekendheid door de professionele basketballspelers uit de NBA. In dit decennium zagen zeven nieuwe kleuren van deze enkelhoge sneakers het licht. Ze vulden het traditionele zwart-en-wit design aan om ze bij het wedstrijdtenue van de teams te laten passen. Chuck Taylor zelf werd voor zijn bijdrage aan de sport in 1968 opgenomen in de "Basketball Hall of Fame".

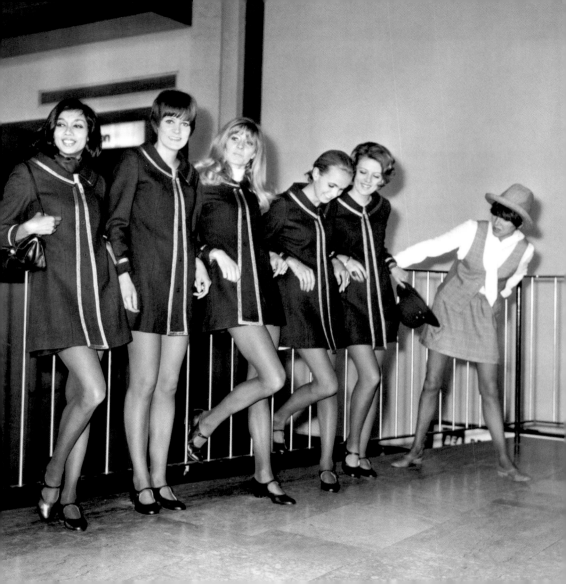

Mary Quant

Mary Quant
Mary Quant

The "mod look" popular during the 1960's, owes much to British fashion designer Mary Quant. Quant is said to have invented the miniskirt—named after the Cooper Mini car—and hotpants, as well as an entire line of modern clothing geared toward young women. While some of her designs are controversial for revealing too much of a woman's figure, the overall look is geometric and simple, with seams and buttons adding the only flourishes.

Populaire au cours des sixties, le look "mod" doit beaucoup à la Britannique Mary Quant. On attribue à celle-ci l'invention de la minijupe (appelée ainsi en référence à la Mini Cooper) et du short (*hotpants*), ainsi que de toute une ligne de vêtements conçus pour les jeunes femmes modernes. Bien que plusieurs de ses créations furent montrées du doigt parce que révélant un peu trop du corps féminin, le style de Quant est globalement simple, relevant de formes géométriques et orné uniquement de coutures et de boutons.

De "mod look", erg populair in de sixties, heeft veel te danken aan de Britse modeontwerpster Mary Quant. Quant wordt beschouwd als de uitvindster van de minirok – genoemd naar de Mini Cooper – en de hotpants en ontwierp een hele lijn van moderne kleren voor jonge vrouwen. En alhoewel een aantal van haar ontwerpen controversieel zijn omdat ze teveel van de vrouw zouden onthullen, is haar algehele look geometrisch en eenvoudig, met naden en knopen als enige franjes.

Biba Store and Design
Les magasins Biba
Biba Store en Design

While designer's clothes were out of the average woman's price range, fashionable clothing was still within reach for British shoppers at the Biba Store. Barbara Hulanicki started Biba as a mail-order business, but opened a shop in Kensington in 1964. Her Art Nouveau-inspired designs were darker and more flowing than those you would find in "mod" haute couture, but were also inexpensive and different enough to be trendy for London teens.

Les vêtements de créateurs sont un luxe que peu de femmes peuvent s'offrir. Pourtant, la mode relayée par les magasins Biba s'est toujours voulue accessible aux amatrices éclairées. Barbara Hulanicki, qui fonda tout d'abord une enseigne de vente par correspondance, inaugura une première boutique Biba à Kensington en 1964. Les prix pratiqués, le style Art Nouveau et la lumière tamisée des magasins de la marque la distinguaient des enseignes haute couture.

Waar designerkleren buiten het budget van de gewone vrouw vielen, was modieuze kledij voor Britse shoppers in de Biba Store wel nog betaalbaar. Barbara Hulanicki startte Biba als een postorderbedrijf maar opende in 1964 een shop in Kensington. Haar ontwerpen, geïnspireerd door de art nouveau, waren donkerder en meer gestroomlijnd dan die van de moderne haute couture, maar ook redelijk geprijsd en anders genoeg voor Londense tieners om trendy te zijn.

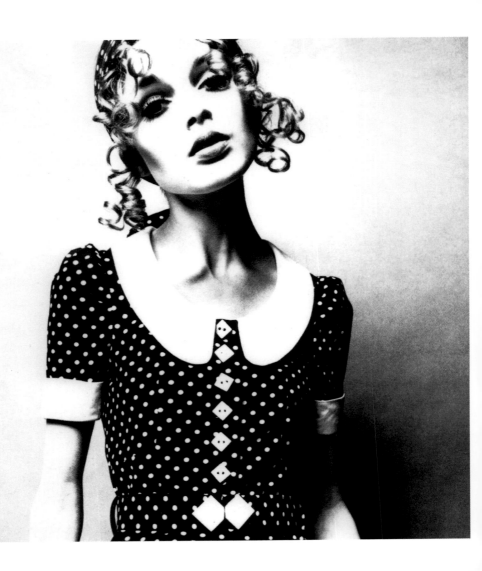

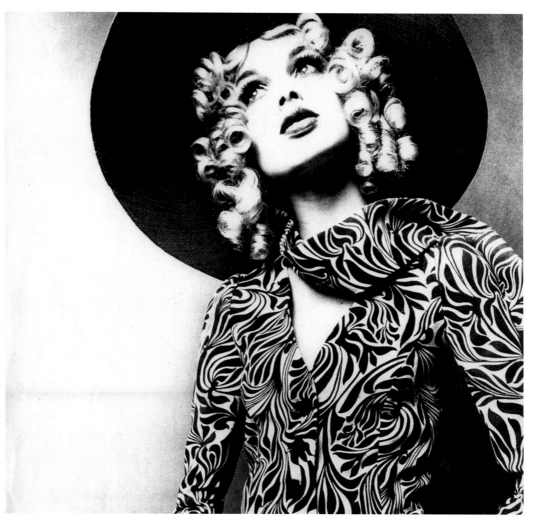

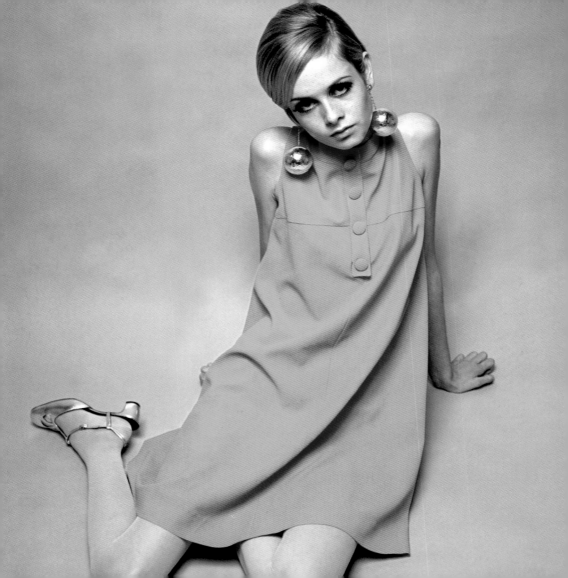

Twiggy
Twiggy
Twiggy

Where 1950s models were curvy and voluptuous, the iconic model of the 1960s was waifish, leggy, and thin. British sixteen-year-old Lesley Hornby, aka Twiggy, broke into modeling in the mid-1960s and quickly became a fashion icon, wearing mod clothes by designers like Mary Quant. Twiggy's look—typified by her stick-thin, boyish figure and short, almost androgynous haircut—became the new standard for models.

Si les années 50 avaient fait une place de choix aux courbes glamour des mannequins, l'ambassadrice du *Swinging London* des sixties est apparue délicate, fine, gracile. Lesley Hornby, dit *Twiggy* ("la brindille"), eut une carrière de mannequin aussi brève que fulgurante au milieu des années 60, souvent associée aux créations "mod" de Mary Quant. Le look Twiggy – coiffure, maigreur et silhouette androgynes – s'imposa comme un nouveau standard dans le milieu de la mode.

Hadden de modellen uit de jaren '50 nog welvingen en rondingen, het iconische model van de jaren '60 was eerder van het jongensachtige type, slank en met heel lange benen. Het Britse zestienjarige meisje Lesley Hornby, alias Twiggy, schopte het halfweg de jaren '60 tot model en groeide al snel uit tot een mode-icoon, waarbij ze moderne kleren droeg van ontwerpers als Mary Quant. Twiggy's look – gekenmerkt door haar graatmagere, jongensachtige figuur en kort, bijna androgyn kapsel – werd de nieuwe standaard voor modellen.

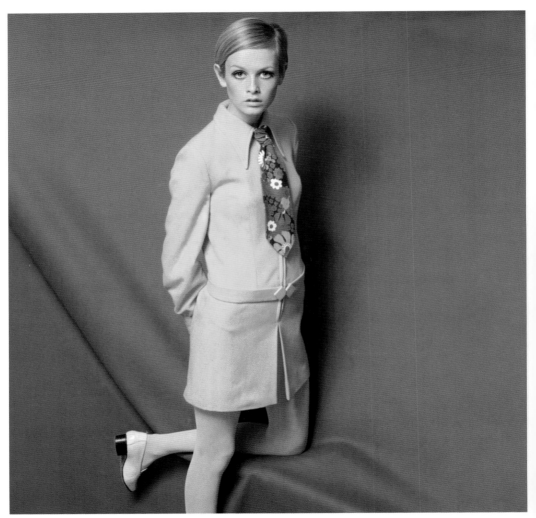

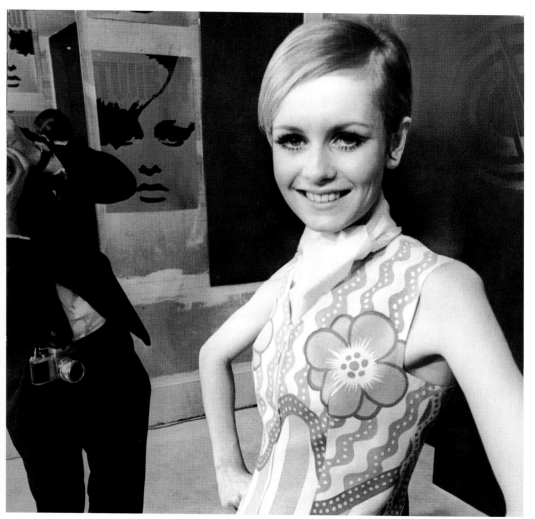

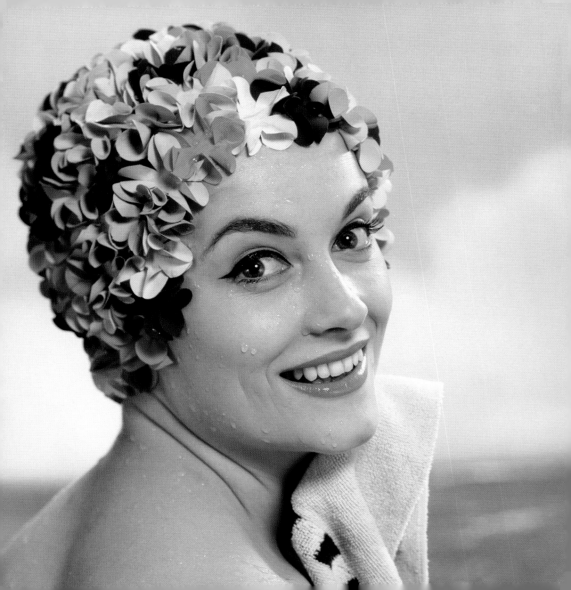

Flower Bathing Cap
Le bonnet de bain à fleurs
Bloemetjesbadmutsen

Dramatic and colorful, flower bathing caps made a big splash in the 1960s. These accessories had nothing to do with the "flower power" of the hippies, and everything to do with making a fashionable appearance at the beach or pool. The rubber flower petals adorning the cap provided a surprising texture and dash of color that were more stylish than practical.

Original et coloré, le bonnet de bain à fleurs fait un *big splash* dans les sixties ! Cet accessoire, qui n'a rien à voir avec le *Flower Power* des hippies, se porte surtout pour être vue à la piscine ou à la plage. Les pétales de fleurs en caoutchouc qui ornent le bonnet n'ont aucune raison d'être – ils créent simplement la surprise par leur texture et leurs couleurs vives.

Kleurrijk en opvallend: bloemetjesbadmutsen waren in de jaren '60 bijzonder populair. Ze hadden niets te maken met de flowerpower van de hippies, de bedoeling was gewoon modieus voor de dag te komen aan strand of zwembad. De rubberen bloemblaadjes die de badmuts tooiden, zorgden voor een verrassende, kleurrijke textuur die eerder stijlvol dan praktisch was.

Sunglasses
Les lunettes de soleil
Zonnebrillen

There was a sunglass style for everyone in the 1960s. Hippies had the round, wire-rimmed "John Lennon glasses" to go with their tie-dye and bell bottoms; mods had dramatic, oversized frames with geometric accents and decorative rims. Aviator glasses, once worn only by pilots, were now being worn by young people, taking their cue from Hollywood films. Ray-Ban Wayfarers continued to be popular throughout the decade, particularly after being seen on the faces of celebrities like Bob Dylan and Andy Warhol.

Dans les sixties, les lunettes étaient une affaire de style : aux hippies, les petites lunettes rondes à la John Lennon assorties aux tuniques et aux pantalons "pattes d'ef'" ; aux mods, les verres surdimensionnés montés sur des montures géométriques. Le style *Aviator*, omniprésent dans les films hollywoodiens, était quant à lui plébiscité par les jeunes. Les Wayfarers de Ray-Ban furent quant à elles adoptées par des célébrités, telles que Bob Dylan et Andy Warhol.

In de jaren '60 vond iedereen wel een zonnebril naar zijn of haar smaak. Hippies droegen ronde "John Lennon-brillen" met draadmontuur bij hun geknoopverfde T-shirts en broeken met olifantenpijpen; mods droegen spectaculaire, veel te grote monturen met geometrische en kleurrijke accenten. En je had de vliegeniersbrillen, ooit enkel gedragen door piloten, nu ook populair bij jonge mensen die zich lieten inspireren door Hollywoodfilms. Ray-Ban Wayfarers bleven heel het decennium populair, vooral nadat ze ook werden gespot op de gezichten van beroemdheden als Bob Dylan en Andy Warhol.

En plein soleil vos yeux
à l'ombre avec les lunettes
de soleil Sol-Amor.

Sol-Amor

LES "AMOR" DE SOLEIL

"Mode 1966". Tous les
modèles. Tous les prix.
Chez tous les Opticiens.

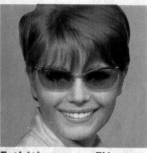
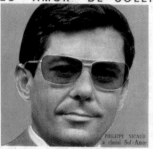
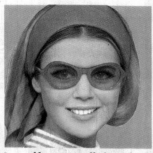

PHILIPPE NICAUD
a choisi Sol-Amor

Esthétiques ● Elégantes ● Jeunes ● Confortables ● Haute qualité optique

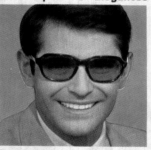
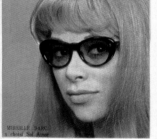
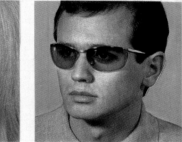

MIREILLE DARC
a choisi Sol Amor

Protection parfaite ● Sur Sol-Amor: des Orma 1000 ultra-légers INCASSABLES

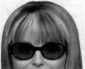
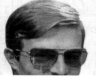
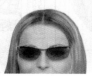
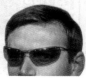

Blue Jeans
Le blue-jeans
Spijkerbroek

Rejecting the formal, pressed-trouser look of previous generations, teenagers and hippies alike adopted jeans as their unofficial uniform, a symbol of the more relaxed, anti-establishment attitudes growing throughout the decade. While certainly not new on the fashion scene, blue jeans did take on some new forms during the 1960s, including hand-embroidered styles, bell-bottoms, and hip-huggers.

Rejetant une tendance vestimentaire stricte, à commencer par le pantalon à pli soigneusement repassé, la jeunesse des sixties adopte le jeans. Bien que déjà ancien, le jeans symbolisait alors l'esprit de contestation de la décennie. Il sut se renouveler pour demeurer un incontournable de la mode, se développant sous de nouvelles formes : taille basse, pattes d'éléphant ou encore brodé.

De formele, geperste broeken van vorige generaties verwerpend, kozen zowel tieners als hippies voor jeans als hun officieus uniform, een symbool voor de meer relaxte, anti-establishmenthouding van het nieuwe decennium. Hoewel jeansbroeken binnen de mode zeker niet nieuw waren, verschenen er in de jaren '60 wel een aantal nieuwe vormen, waaronder handgeborduurde modellen, jeans met olifantenpijpen en strakke heupbroeken.

Wet Look Coat

Le ciré

Wetlook jas

Polyvinyl chloride (or PVC) was put to startling new uses in fashion during the 1960s, including thigh-high boots and the Wet Look Coat. The shiny texture of the vinyl made someone wearing the coat look like they had just stepped in out of the rain. The silhouettes of Wet Look Coats were short and flared at the bottom, the overall shape adding to the futuristic aesthetic cultivated by designers like Courreges.

Entre les bottes hautes et le célèbre ciré, le chlorure de polyvinyle (PVC) trouve de nouvelles applications dans les sixties. L'aspect brillant du vinyle donne l'illusion que le vêtement est continuellement détrempé. Court et évasé, le ciré est apprécié des créateurs, dont le célèbre Courrèges, qui aiment sa forme épurée.

Polyvinylchloride (of PVC) kreeg in de jaren '60 een aantal heel nieuwe toepassingen in de mode met onder andere de dijbeenhoge laarzen en de wetlook jas. Door de glanzende textuur van het vinyl leek het alsof iemand die de jas droeg net in de regen had gelopen. De silhouetten van de wetlook jassen waren kort en onderaan uitwaaierend zodat ze naadloos pasten bij de futuristische look gecultiveerd door ontwerpers als Courreges.

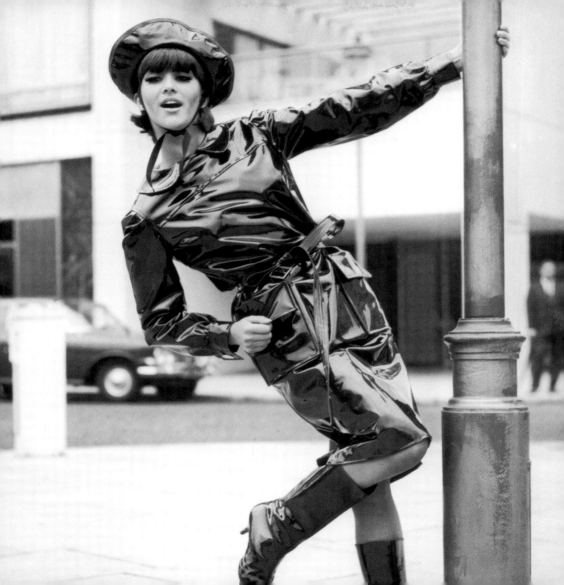

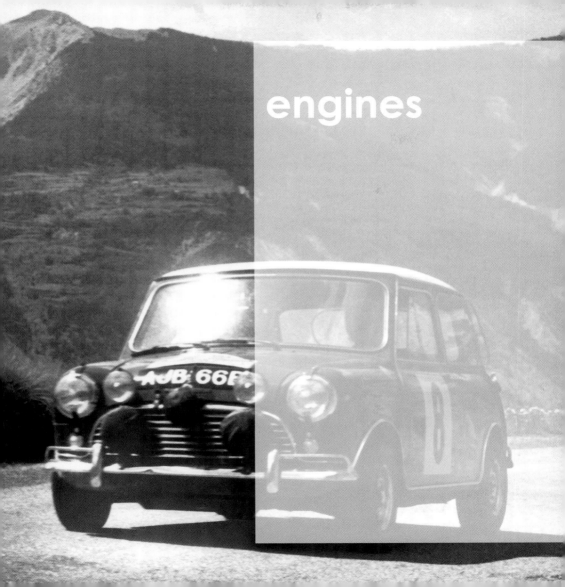

engines

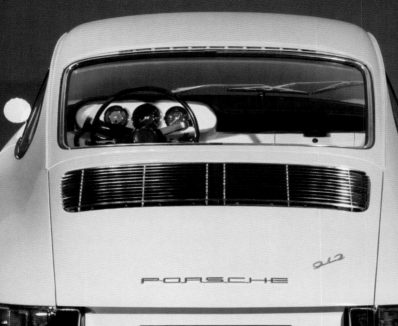

Porsche 911
La Porsche 911
Porsche 911

The year 1963 marked the birth of the Porsche 911, one of the most successful sports cars produced by the German car manufacturer. This air-cooled, rear-engined rally car is easily recognizable by its sloping rear end and "bugged-out" headlines. The Porsche 911 would become an icon for fast cars of the 1960s.

1963 est l'année de naissance de l'une des plus célèbres automobiles de l'histoire : la Porsche 911. Cette voiture de rallye, aisément reconnaissable à sa carrosserie *fastback* et à la simplicité intemporelle de ses lignes, se caractérise par sa mécanique refroidie par air et son moteur en porte-à-faux arrière. La prestigieuse Allemande deviendrait bientôt une icône des voitures de sport des années 60.

1963 was het geboortejaar van de Porsche 911, een von de meest succesvolle sportwagens van de Duitse wagenbouwer ooit. Deze luchtgekoelde rallywagen met motor achteraan is makkelijk herkenbaar door zijn schuin aflopend achteruiteinde en de "uitpuilende" koplampen. De Porsche 911 zou in de jaren '60 uitgroeien tot een icoon onder de snelle sportwagens.

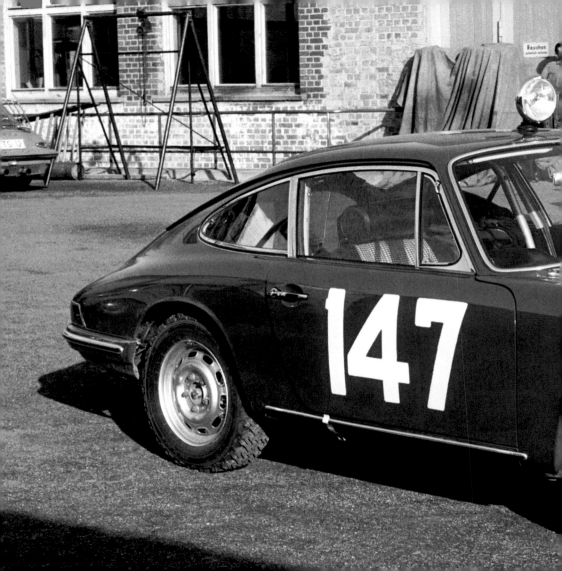

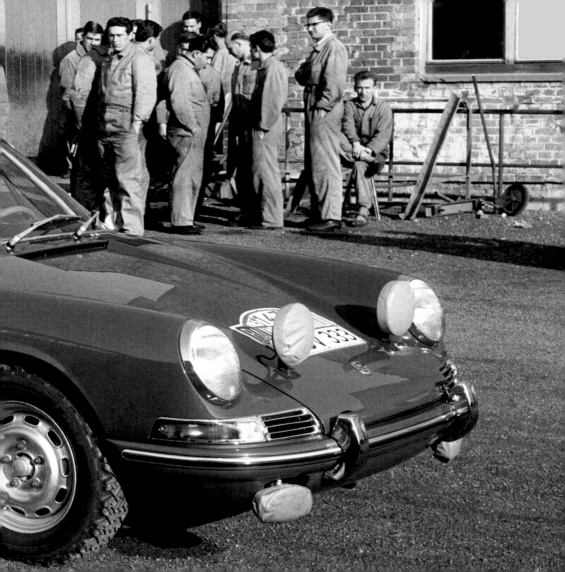

Jaguar E-Type
La Jaguar type E
Jaguar E-Type

The Jaguar E-Type was used in a number of spy movies during the 1960s and beyond, making this British-made coupe a vehicle of choice for men of mystery. The classic lines and long, sweeping hood make the car a design icon as well. Heralded by automotive legend Enzo Ferrari as the "most beautiful car ever made," the Jaguar E-Type was unveiled in 1961 at the Geneva Automobile Show.

Les nombreuses apparitions de la Jaguar type E dans les films d'espionnage des sixties contribuèrent au prestige de ce coupé typiquement britannique. Ses lignes classiques et son interminable capot l'ont érigée au rang d'icône du design et ont fait dire à Enzo Ferrari qu'elle était "la plus belle automobile jamais créée". Elle fit sa première apparition publique en 1961, lors du prestigieux salon de Genève.

De Jaguar E-Type werd gebruikt in een aantal spionagefilms in de jaren '60 en ver daarbuiten, waardoor deze Britse Coupé een geliefkoosd voertuig werd voor mysterieuze mannen. De klassieke lijnen en de reusachtig lange motorkap maken van deze wagen ook een designicoon. De Jaguar E-type werd voor het eerst onthuld in 1961 tijdens de Autobeurs van Genève en bewierookt door autolegende Enzo Ferrari als de "mooiste wagen ooit gemaakt".

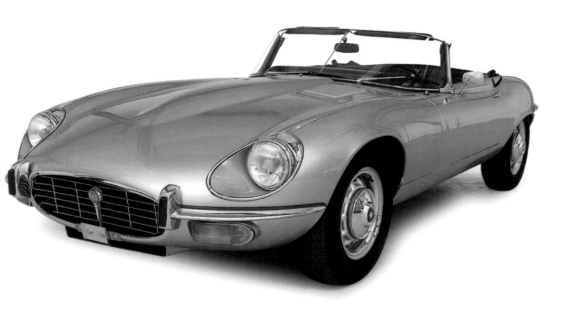

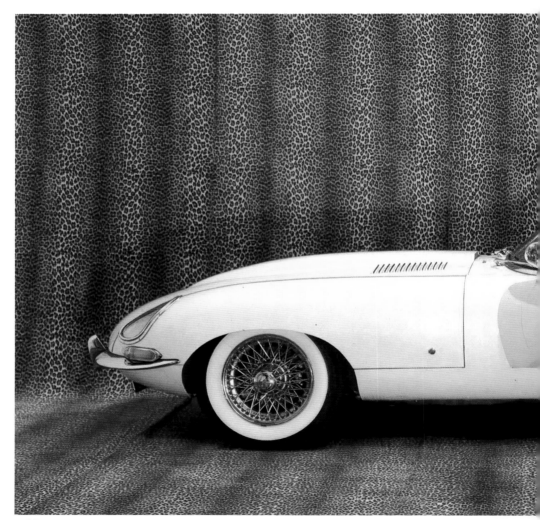

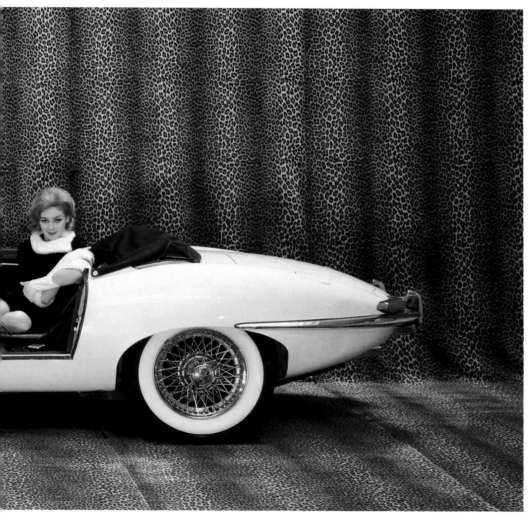

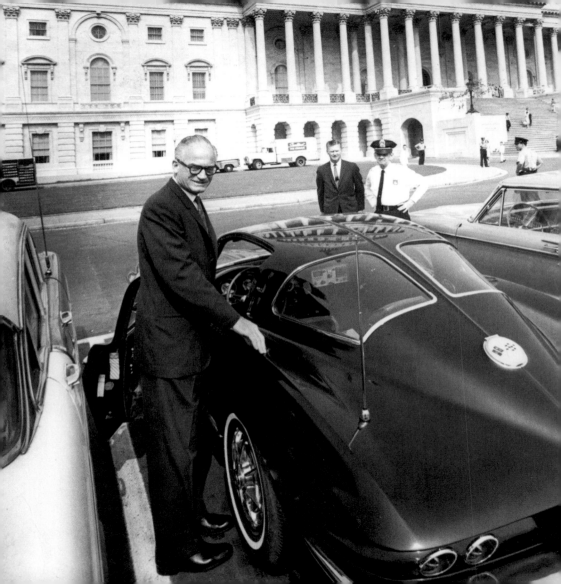

Corvette C2 Sting Ray
La Corvette C2 Sting Ray
Corvette C2 Sting Ray

The low-slung, streamlined Chevrolet Corvette C2 Sting Ray represented the second generation of the Corvette family, manufactured from 1963 to 1967. A dynamic classic now as it was then, the distinctive tapering, split-rear window calls attention to the Sting Ray's tail end as it pulls away from the competition. The C2 was developed by Larry Shinoda under the direction of legendary auto designer Bill Mitchell.

La Corvette C2 Sting Ray à carrosserie aérodynamique surbaissée de Chevrolet représente la seconde génération de la famille Corvette, élaborée entre 1963 et 1967. Son fuselage devenu classique la démarquait alors de la concurrence ; c'est la forme caractéristique de sa lunette arrière en deux parties, rappelant une raie manta, qui lui valut son nom de *Sting Ray*. La C2 fut conçue par Larry Shinoda sous la direction du légendaire designer automobile Bill Mitchell.

De gestroomlijnde Chevrolet Corvette C2 Sting Ray met lage ophanging vertegenwoordigde de tweede generatie van de Corvettefamilie en werd gebouwd van 1963 tot 1967. Toen al, net als nu, een dynamische klassieker, trekt de opvallend spits toelopende, dubbele achterruit de aandacht naar de achterkant van de Sting Ray terwijl hij van de concurrentie wegscheurt. De C2 werd ontwikkeld door Larry Shinoda onder de supervisie van de legendarische autodesigner Bill Mitchell.

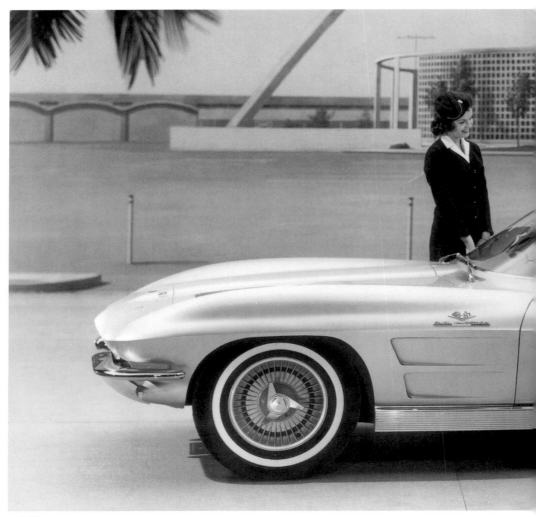

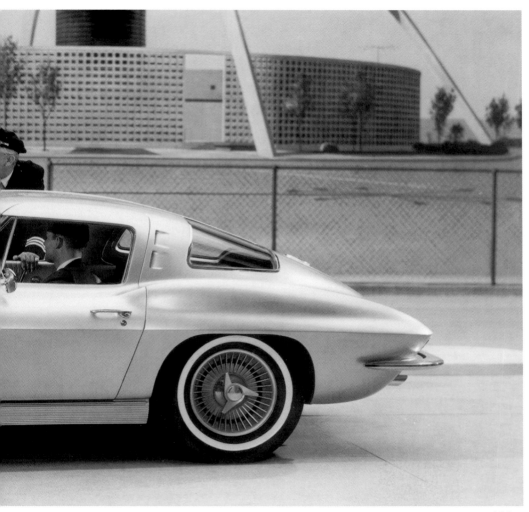

Mini Cooper
La Mini Cooper
Mini Cooper

Cute and economical, this British automobile is an icon of the 1960s. The Mini Cooper was unique in its time for its transverse, front-wheel-drive engine and "go-kart" handling. The sporty stripes on the hood also helped to separate it from the pack. And the Mini received even more attention after its appearance in the Beatles' 1967 television movie, Magical Mystery Tour.

Astucieuse et économique, la Mini Cooper est une icône des sixties. Petite voiture britannique unique en son genre, avec son moteur transversal à traction avant et son allure de kart, elle se distingue immédiatement grâce aux bandes sport qui ornent son capot. En 1967, elle devient même une star de la télévision, apparaissant dans le film des Beatles, *Magical Mystery Tour*, réalisé pour la BBC.

Charmant en economisch: deze Britse automobiel is een icoon uit de jaren '60. De Mini Cooper was destijds uniek door zijn dwars geplaatste motor met voorwielaandrijving en "gocart"-bediening. De sportieve strepen op de motorkap hielpen ook om hem te onderscheiden van de rest. En de Mini kreeg nog meer aandacht na zijn verschijning in de televisiefilm van de Beatles uit 1967, Magical Mystery Tour.

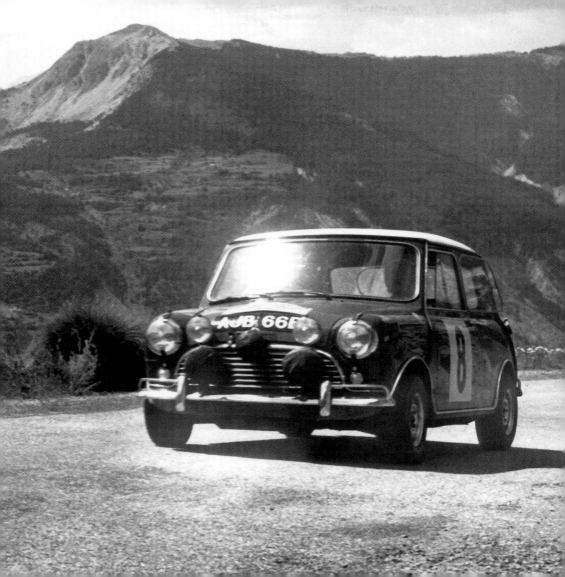

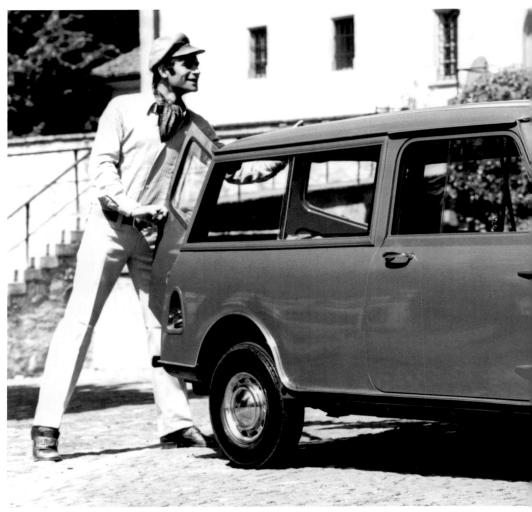

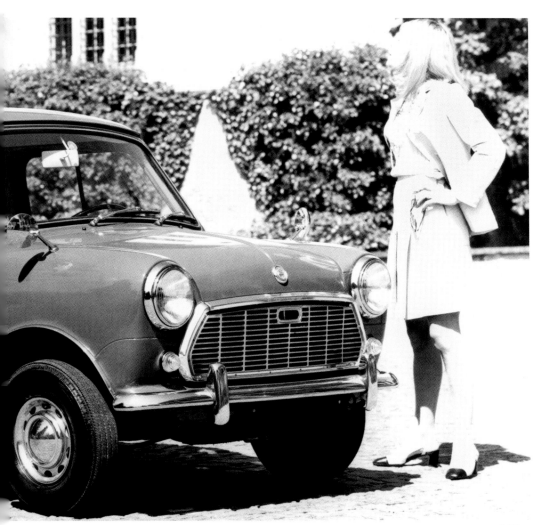

VW Beetle
La Coccinelle
VW Kever

While the "people's car" had been known throughout Germany and Europe from its introduction in 1938, the Volkswagen brand did not impact the American auto market until the introduction of the "Beetle" in 1967. The rounded, compact design of the VW Beetle gives the impression of a cheerful, peppy car for carefree and economical travel. Its popularity only increased when it became a central character ("Herbie") in *The Love Bug* television show.

Si la "voiture du peuple" s'est largement fait connaître en Allemagne et en Europe dès son apparition en 1938, le marché américain ne s'est ouvert à la Beetle qu'à partir de 1967. Le design compact et les formes rondes de la Coccinelle VW dessinent l'image d'une voiture gaie, robuste, et économique. Sa popularité s'est encore accrue lorsque, sous le nom de "Choupette", elle est devenue l'héroïne d'une saga cinématographique produite par les studios Disney.

Hoewel de "wagen van het volk" al van bij zijn lancering in 1938 grote bekendheid verwierf in Duitsland en Europa, sloeg het Volkswagenmerk op de Amerikaanse automarkt niet echt aan voor de introductie van de "Kever" in 1967. Het ronde, compacte design van de VW Kever geeft de wagen een vrolijke en energieke uitstraling voor ontspannen en economisch rijplezier. Zijn populariteit werd alleen maar groter toen hij het centrale karakter ("Herbie") werd in de televisieshow *The Love Bug*.

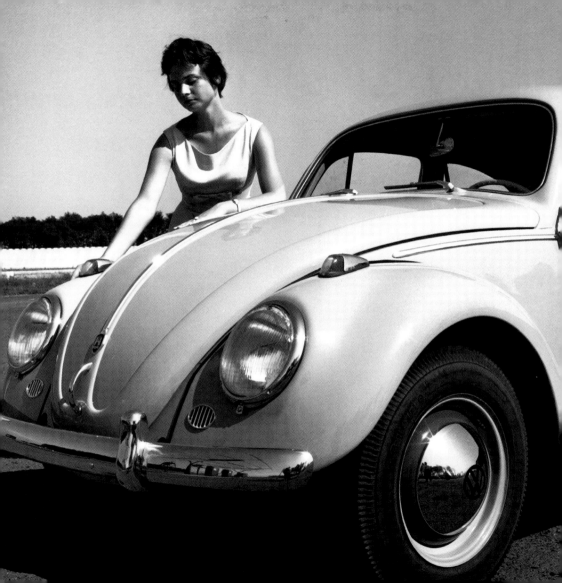

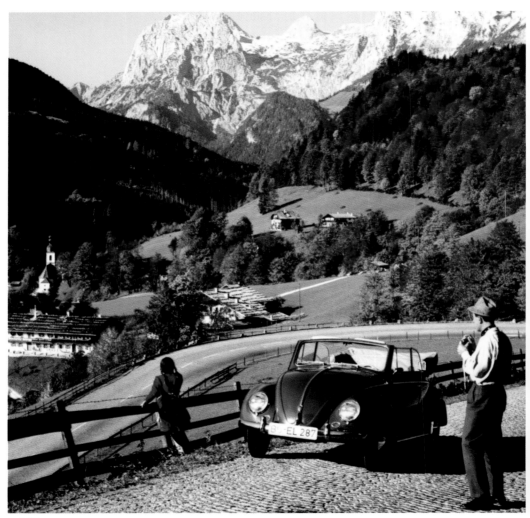

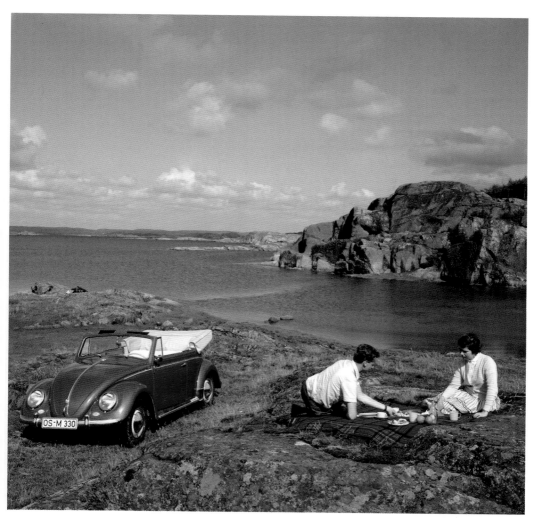

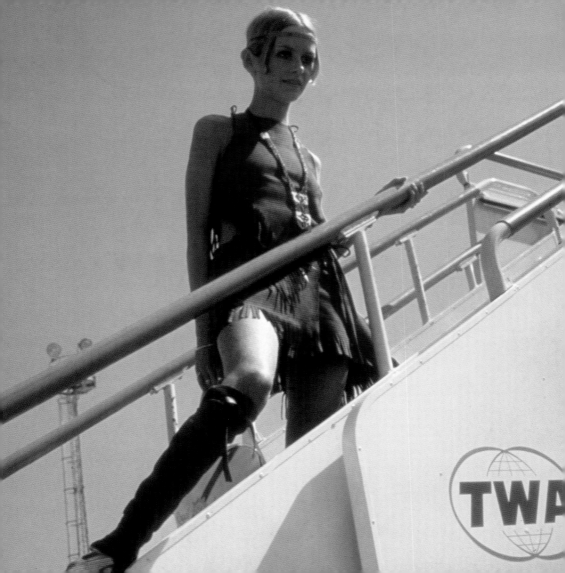

Trans World Airlines
La compagnie aérienne TWA
Trans World Airlines

The dawn of the jet age in the 1950s gave way to serious competition in the 1960s as companies like Trans World Airlines fought for hegemony of the skies. In addition to offering transatlantic routes to Europe, TWA also began a landmark nonstop service between New York and Los Angeles. In 1961, TWA became the first airline to show in-flight movies. The airline also made the news in 1966 when eccentric owner Howard Hughes was forced to relinquish control over the company.

La fin de l'ère du jet a initié une concurrence acharnée pour la conquête des airs entre différentes compagnies aériennes. En plus des vols transatlantiques vers l'Europe, la Trans World Airlines ouvrit ainsi une liaison sans escale entre New York et Los Angeles. En 1961, elle devint la première agence à projeter des films sur ses vols. La compagnie fit aussi la Une en 1966 lorsqu'elle démit Howard Hughes de ses fonctions de président, à cause de son excentricité exacerbée.

Het prille begin van het straaljagertijdperk in de jaren '50 leidde tot een ware concurrentieslag in de jaren '60 toen ondernemingen als Trans World Airlines om de hegemonie over het luchtverkeer vochten. Naast het aanbieden van transatlantische verbindingen met Europa, startte TWA ook met een historische non-stopvlucht tussen New York en Los Angeles. In 1961 werd TWA de eerste luchtvaartmaatschappij die tijdens haar vluchten films vertoonde. De maatschappij kwam ook in het nieuws in 1966 toen de excentrieke eigenaar Howard Hughes gedwongen werd om de controle erover op te geven.

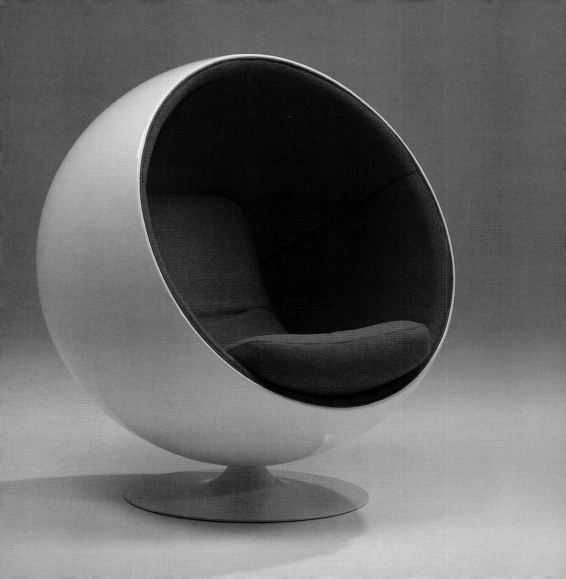

design &
architecture

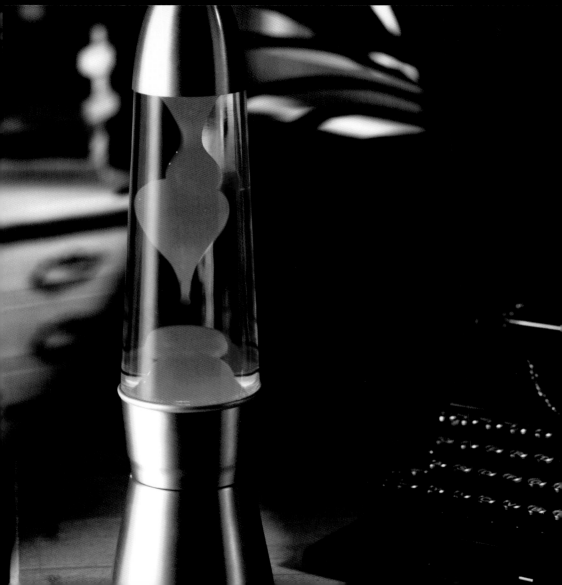

Lava Lamp
La lampe à lave
Lavalamp

The lava lamp was a stereo-typical prop for the 1960s drug culture and a novelty item for dorm rooms and crash pads. It is easy to see how lava lamps fit into the psychedelic experience; the blobs of colored wax rising and falling inside the glass tube are both weird and mesmerizing. Edward Craven Walker invented the lamp in 1963, naming it first the "Astro Lamp," then changing its name to evoke the image of flowing, molten lava.

Accessoire indissociable de la communauté hippie, la lampe à lave s'est imposée comme un objet culte de la *drug culture*. Cet objet fut ainsi associé à l'expérience psychédélique pour ses bulles de cire colorée, s'élevant puis retombant dans un tube de verre, offrant une mysté-rieuse sensation hypnotique. Inventée par Edward Craven Walker en 1963, la lampe à lave fut d'abord baptisée *Astro Lamp*, avant de prendre son nom actuel en référence à la lave volcanique en fusion.

De lavalamp was een stereo-tiep rekwisiet voor de drugs-cultuur van de jaren '60 en een nieuw aardigheidje voor studentenhuizen en nood-slaapplaatsen. Men kan zich makkelijk voorstellen hoe deze lavalampen pasten binnen psychedelische ervaringen: de klodders was die binnen de glazen buis naar boven en beneden bewegen, komen tegelijk raar en hypnotise-rend over. Edward Craven Walker vond de lamp uit in 1963, noemde ze eerst de "Astro" lamp en wijzigde dan de naam om het beeld van stromende gesmolten lava op te wekken.

Blow Chair, Zanotta
Le fauteuil Blow, Zanotta
Blow Chair, Zanotta

Youth culture of the 1960s eschewed permanence for the freedom to follow their dreams anywhere. The result: Architecture and design that was mobile, ephemeral, and transformative. The 1967 Blow Chair by Italian design firm Zanotta was lightweight and transportable; its roly-poly, ribbed form was inspired by *Bibendum*, the Michelin man. Blow-up furniture was paralleled by experiments with pneumatic architecture by Superstudio, Ant Farm, and others.

La culture jeune des sixties oppose à la sédentarité le droit de vivre ses rêves n'importe où. Le design et l'architecture d'intérieur se font donc éphémères, mobiles et transformables. Le fauteuil gonflable créé par l'Italien Zanotta en 1967 est transparent et léger ; ses formes boudinées s'inspirent du *Bibendum*, le célèbre bonhomme Michelin. De la même façon, des collectifs d'architectes comme Superstudio ou Ant Farm se sont livrés à des expériences sur l'utilisation des pneumatiques dans l'habitat, à l'origine du célèbre fauteuil Blow.

De jongerencultuur uit de sixties verkoos de vrijheid om zijn of haar dromen overal te volgen boven rustige vastheid. Het resultaat: architectuur en design die mobiel waren, van voorbijgaande aard en transformeerbaar. De Blow Chair (een opblaasbare stoel) van de Italiaanse designfirma Zanotta was licht en draagbaar. Zijn gedrongen, geribbelde vorm was geïnspireerd door *Bibendum* oftewel het Michelinmannetje. Opblaasbaar meubilair lag in de lijn van experimenten met pneumatische architectuur van de hand van Superstudio, Ant Farm en anderen.

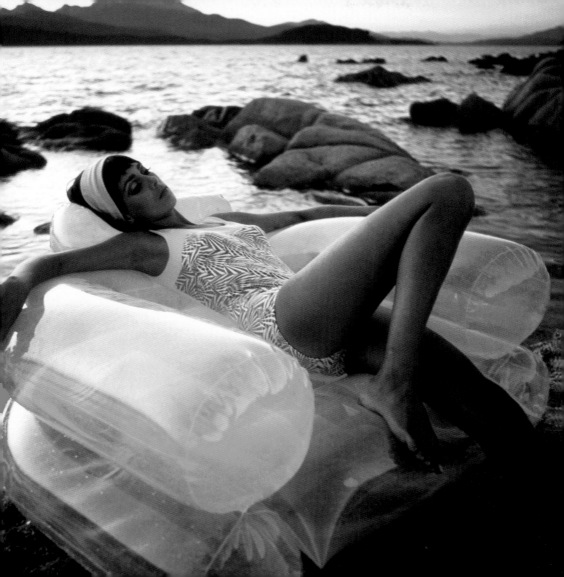

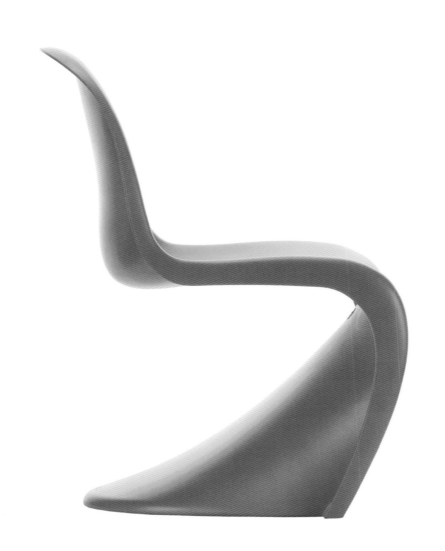

Panton Chair, Verner Panton
La chaise Panton, Verner Panton
Panton-stoel, Verner Panton

The Panton Chair has a striking profile; its sinuous, one-piece construction defies gravity with the dramatic, cantilevered seat. Danish designer Verner Panton partnered with furniture manufacturer Vitra in the 1960s, working on a number of prototypes before releasing the final version of the chair in 1967. The colorful, stacking Panton Chair is one of the first chairs to use injection-molding technology

La chaise de Verner Panton a une silhouette stupéfiante : sinueuse, formée d'un seul tenant, elle défie à la fois la gravité et le bon sens. Son designer danois s'est associé au constructeur Vitra et a travaillé sur plusieurs prototypes avant d'aboutir dans les années 60 à la version définitive de sa Panton. Colorée et empilable, elle fut l'une des premières chaises fabriquées avec la technique du moulage par injection.

De Panton-stoel heeft een opvallend profiel: zijn kronkelende vorm uit één stuk tart de wetten van de zwaartekracht met een spectaculaire, in het luchtledige hangende zit. Deens ontwerper Verner Panton werkte in de jaren '60 samen met meubelfabrikant Vitra en had al een aantal prototypes uitgewerkt voor de definitieve versie van de stoel in 1967 werd uitgebracht. De kleurrijke, stapelbare Panton stoel was een van de eerste stoelen die met het spuitgietprocédé werden vervaardigd.

Ball Chair, Eero Aarnio
Le fauteuil Ballon, Eero Aarnio
Bolstoel, Eero Aarnio

Eero Aarnio attempted to create a "room within a room" with his design for the womb-like Ball Chair from 1966. Sitting atop a short pedestal, the body of the chair is made of a plastic sphere which looks like it has been cut open and fitted with cushions for seating. Sitting in the Ball Chair, only your feet stick out; you can hide from the world completely enclosed by Aarnio's classic mid-century design.

Le fauteuil Ballon fut conçu par Eero Aarnio en 1966, dans le souci de créer "un espace dans l'espace". Monté sur un pied court et évasé, le corps du fauteuil est une sphère en plastique qui semble avoir été tronquée et matelassée. Lorsqu'on y prend place, seules les jambes dépassent. On est alors coupé du monde, maintenu dans une ambiance quasi intra-utérine.

Eero Aarnio probeerde met zijn design voor de baarmoederachtige bolstoel van 1966 "een kamer binnen een kamer" te creëren. Het zitframe van de stoel, boven op een korte voet, ziet eruit als een opengesneden plastic bol bekleed met zitkussens. Wanneer je in de bolstoel zit, steken alleen je voeten nog uit; je kan je dus, omhuld door Aarnio's klassieke design uit het midden van de vorige eeuw, volledig van de wereld afzonderen.

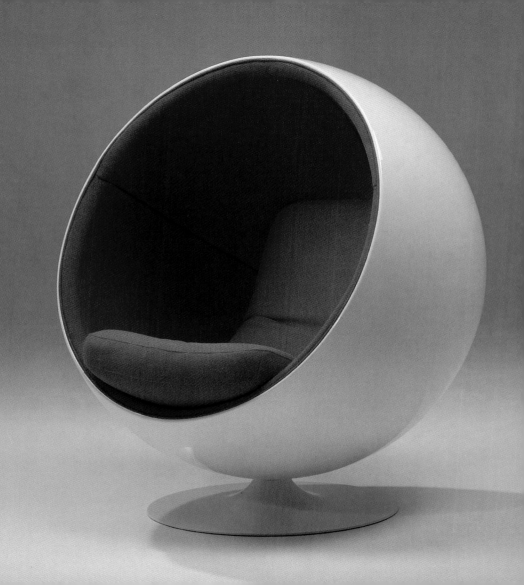

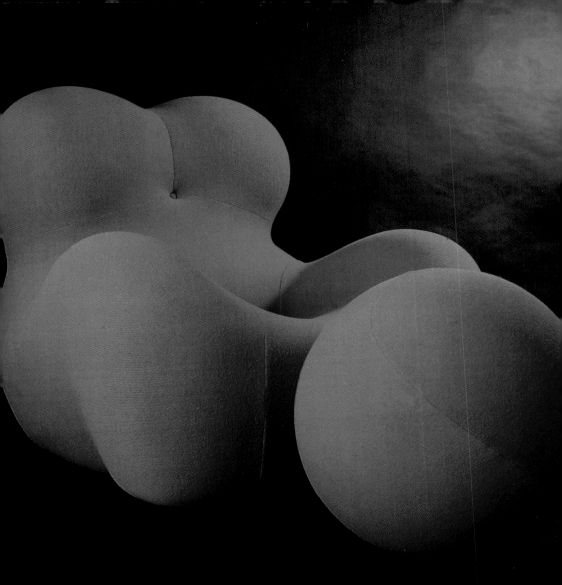

Up Chair, Gaetano Pesce
Le fauteuil Donna Up, Gaetano Pesce
Up-fauteuil, Gaetano Pesce

Italian designer Gaetano Pesce is known for the tongue-in-cheek humor and sly commentary he injects into his furniture designs. For his 1969 Up Chair, Pesce started with an observation about women's subjugation in society, and translated the idea into a globular polyurethane foam chair. The curvaceous form of the chair clearly references a woman's body, but the tethered ottoman—the "ball and chain"—makes the final statement about female imprisonment and victimization.

Le designer italien Gaetano Pesce est connu pour son humour et pour l'ironie de ses créations. Son fauteuil Donna Up, conçu en 1969, fait ainsi la satire d'une situation sociale existante : la place inférieure des femmes dans la société, matérialisée en un fauteuil en mousse de polyuréthane. Ses formes courbes, qui font clairement référence au corps féminin, sont accompagnées d'un pouf rattaché au fauteuil. Cette mise en scène – le boulet et la chaîne –, traduit la pensée profonde du créateur, qui fait le constat de l'aliénation des femmes.

De Italiaanse ontwerper Gaetano Pesce is gekend voor de ironie en speelsheid die hij in zijn meubelontwerpen stopt. Voor zijn Up fauteuil uit 1969 ging Pesce uit van een waarneming over de onderwerping van de vrouw in de samenleving en hij vertaalde dit idee in een sferische fauteuil in polyurethaanschuim. De gewelfde vorm van de fauteuil verwijst duidelijk naar een vrouwenlichaam, de vastgeketende ottomane – de "kogel met ketting" – geeft op zijn beurt een finaal statement over de opsluiting en onderwerping van vrouwen.

Andy Warhol
Andy Warhol
Andy Warhol

Andy Warhol got more than his allotted "15 minutes of fame" during the 1960s, when he became a controversial and significant figure in both pop culture and pop art. After his first one-man exhibition at Ferus Gallery in 1962, Warhol went on to capture a number of 1960s cultural icons—including Marilyn Monroe, Elvis Presley, and Jackie Kennedy Onassis—in a series of silkscreen prints not unlike his Campbell's Soup can paintings. His shooting in 1968 made headlines of a more non-art-historical nature.

En devenant une figure incontournable et controversée de la pop culture et du Pop Art, Andy Warhol aura connu plus que ses "15 minutes de gloire". Après sa première exposition solo en 1962 à la Ferus Gallery dévoilant ses célèbres boîtes de soupe Campbell, l'artiste réalise ses fameuses sérigraphies à l'effigie de Marilyn Monroe, Elvis Presley ou Jackie Kennedy. En 1968, victime d'une tentative d'assassinat, Andy Warhol fait de nouveau la Une des journaux.

Andy Warhol kreeg in de jaren '60 meer dan de hem toegemeten "15 minutes of fame" en werd zowel een controversieel als belangrijk figuur binnen de popcultuur en de popart. Na zijn eerste eenmanstentoonstelling in Ferus Gallery in 1962 ging Warhol door met het vastleggen van cultuuriconen – waaronder Marilyn Monroe, Elvis Presley en Jackie Kennedy Onassis – in een reeks van zeefdrukprenten die qua stijl deden denken aan zijn Campbell's Soepblik schilderijen. Toen hij in 1968 werd neergeschoten, werd hij ook buiten het cultuurkatern voorpaginanieuws.

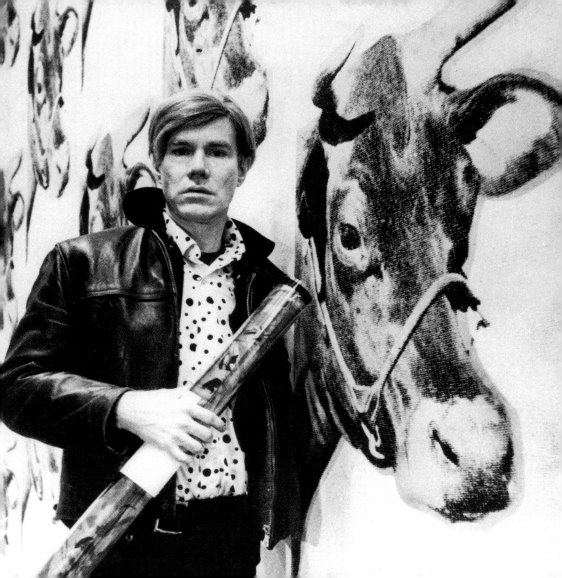

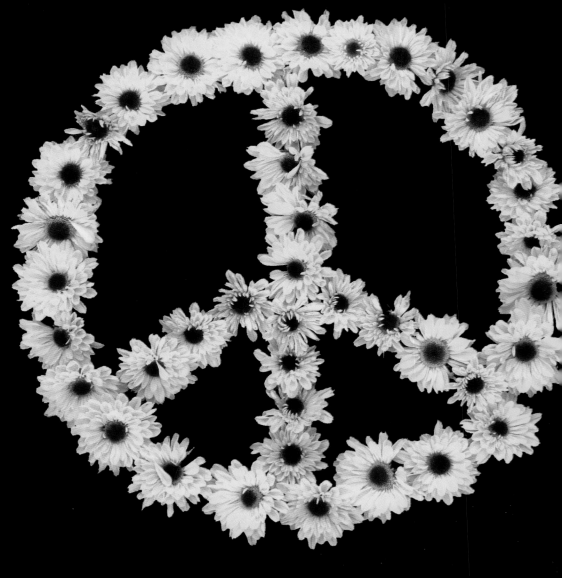

Peace Symbol
Le symbole *Peace and Love*
Vredessymbool

The ubiquitous peace symbol employed by activists and Vietnam war protesters in the 1960s and beyond was first conceptualized by British artist and activist Gerald Holtom back in 1958. Holtom created the symbol for an organization called the Campaign for Nuclear Disarmament; the symbol is a circle enclosing a combination of the semaphore letters "N" and "D." When the symbol was introduced to the United States, it was taken up as a symbol for peace among anti-war activists.

Créé dès 1958 par le graphiste et activiste britannique Gerald Holtom pour une organisation s'opposant à l'armement nucléaire, le symbole *Nuclear Disarmament* fut repris par les opposants à la guerre du Vietnam à la fin des sixties. Représentant les initiales N et D réunies en un cercle (suivant le langage sémaphore de la marine britannique), cet emblème est rapidement devenu synonyme d'amour et de paix après son introduction aux États-Unis.

Het alomtegenwoordige vredessymbool gebruikt door activisten en manifestanten tegen de Vietnamoorlog in de jaren '60 en ver daarbuiten werd voor het eerst vormgegeven door de Britse kunstenaar en activist Gerald Holtom in 1958. Holtom creëerde het symbool voor een organisatie genaamd "Campagne voor Nucleaire Ontwapening"; en stelt een cirkel voor rond een combinatie van semafoorletters "N" en "D". Toen het symbool in de Verenigde Staten werd gelanceerd, werd het onder antioorlogsmanifestanten opgepikt als symbool voor vrede.

Roy Lichtenstein
Roy Lichtenstein
Roy Lichtenstein

Roy Lichtenstein was a pop artist who ironically employed commercial printing techniques to comment on the consumerism he found rampant in American culture. In the 1960s Lichtenstein began using the recognizable vocabulary of comic-strip images—including thought bubbles and Benday dots—to create his paintings. Lichtenstein was criticized for merely creating a copy of a copy of someone else's work; he argued that in re-painting the scenes he was transforming them in an essential way.

Artiste du mouvement Pop Art, Roy Lichtenstein s'est emparé des techniques d'impression commerciales pour critiquer le consumérisme inhérent à la culture américaine. Exploitant dans ses peintures le langage de la bande dessinée – avec ses bulles et ses impressions tramées – l'artiste fut critiqué pour n'avoir fait que reproduire l'œuvre de quelqu'un d'autre. Défendant son travail, il expliqua quant à lui qu'en repeignant une scène, il la transformait en profondeur.

Roy Lichtenstein was een popartkunstenaar die ironisch genoeg gebruik maakte van commerciële druktechnieken om de opkomende consumptiedrang binnen de Amerikaanse cultuur aan te klagen. In de jaren '60 begon Lichtenstein voor zijn schilderijen het herkenbare vocabularium van komische stripfiguren te gebruiken – inclusief gedachtewolkjes en "Benday Dots". Lichtenstein kreeg de kritiek dat hij slechts een kopie van een kopie van iemands werk zou maken; hij argumenteerde dat scènes hij op een essentiële manier transformeerde door ze te herschilderen.

Op Art

L'Op Art

Op Art

The black-and-white, geometric, and chaotic works of optical (or "op") art exploit the way the human eye sees figure-ground relationships to create an impression of movement. Paintings by artists like Victor Vasarely, Bridget Riley, and Richard Anuszkiewicz are optical illusions of sorts that belie the artists' interest in the mind and its subjective perceptual sensations. Op art broke onto the scene in 1965 with a major exhibition at the Museum of Modern Art in New York called *The Responsive Eye*.

Les œuvres en noir et blanc de l'art "optique", géométriques ou chaotiques, exploitent les faiblesses de l'œil humain. En stimulant des réactions visuelles à l'origine d'une impression de mouvement, les peintures d'artistes comme Victor Vasarely, Bridget Riley et Richard Anuszkiewicz font appel à l'illusion d'optique. Elles témoignent du désintérêt de ces individus pour leurs propres perceptions subjectives. De cette tendance est né l'Op Art, inauguré en 1965 avec une grande exposition au MoMA intitulée *The Responsive Eye*.

De zwartwitte, geometrische en chaotische werken van de op art of optische kunst maken gebruik van de manier waarop het menselijk oog figuratieve associaties maakt om een indruk van beweging te creëren. Schilderijen van kunstenaars als Victor Vasarely, Bridget Riley en Richard Anuszkiewicz zijn een soort van optische illusie die de belangstelling van de artiest voor het verstand en zijn subjectieve, op perceptie gebaseerde sensaties verdoezelt. Op art brak in 1965 door met een grote tentoonstelling in het "Museum of Modern Art" in New York die de titel *The Responsive Eye* meekreeg.

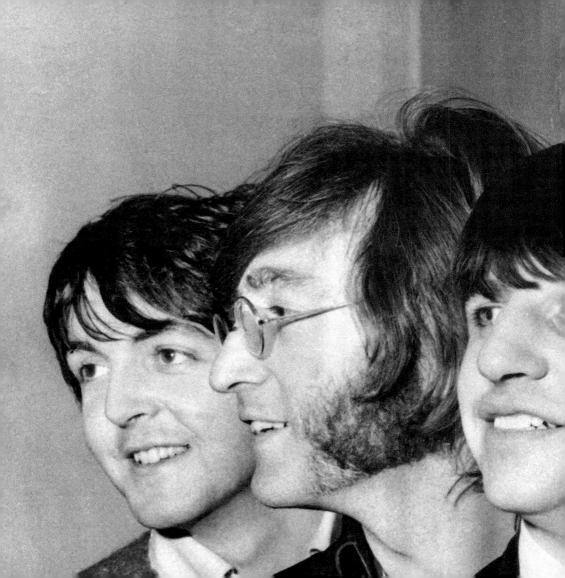

entertainment

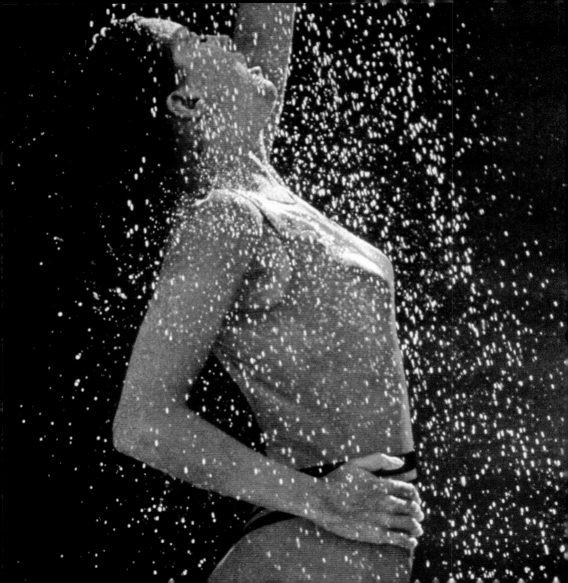

Pirelli Calendar
Le calendrier Pirelli
Pirelli-kalender

The Pirelli Calendar is a year-book of sorts, documenting trends in beauty and aesthetics since its inception in 1963. Published yearly by Italian tire manufacturer Pirelli, the calendar features models from around the world in provocative poses and fantastical settings—all captured artistically by noted photographers. The calendars were never a commercial venture; they were given away to clients and VIPS, never sold by Pirelli for profit.

Depuis 1963, le calendrier Pirelli témoigne chaque année des tendances en matière d'esthétique et de beauté féminine. Publié par le célèbre fabricant de pneus italien, il met en scène des top-models dans des poses suggestives, voire osées, immortalisées par des photographes de renom. Le calendrier n'a jamais été une entreprise commerciale, offert depuis ses débuts comme cadeau d'entreprise aux clients de la firme et à des personnalités en vue.

De Pirelli-kalender is een soort jaarboek waarin sinds zijn ontstaan in 1963 trends op het vlak van mode en beauty worden gedocumenteerd. De kalender wordt elk jaar uitgegeven door de Italiaanse bandenfabrikant Pirelli en toont modellen van over de hele wereld in provocerende poses en fantastische settings – dit alles uiteraard artistiek verantwoord vastgelegd door beroemde fotografen. De kalenders waren nooit een commerciële onderneming: ze werden door Pirelli weggegeven aan klanten en VIPS, nooit voor winst verkocht.

Frisbee
Le frisbee
Frisbee

Relaxing on the college quad with friends, listening to someone playing the guitar, tossing a Frisbee back and forth... Wham-O's classic flying disk turned into an essential part of pop culture in the 1960s. In addition to its leisurely, relaxed use as a toy, Frisbee also gained a competitive side; Ultimate Frisbee, Frisbee Golf, and even the International Frisbee Tournament all got their start during the same decade.

Scène de détente entre amis sur un campus universitaire : un adolescent gratte une mélodie à la guitare pendant que ses camarades tuent le temps en jouant au frisbee ; il n'en fallait pas plus pour que le disque volant de l'entreprise Wham-O devienne un classique de la culture pop. Léger et maniable, il est avant tout un jouet. Pourtant, le frisbee s'est hissé au rang de sport de compétition ; l'*Ultimate Frisbee*, le *Frisbee Golf* et le Tournoi international de frisbee sont ainsi apparus dans la même décennie.

Relaxen op het schoolplein met vrienden, luisteren naar iemand die gitaar speelt, een Frisbee heen en weer gooien ... Wham-O's klassieke vliegende schijf groeide in de jaren '60 uit tot een essentieel onderdeel van de popcultuur. Naast het ontspannen vrijetijdsgebruik als speelgoed, kreeg Frisbee ook een competitief kantje: Ultimate Frisbee, Frisbee Golf en zelfs het Internationale Frisbeetornooi zagen allemaal het licht in hetzelfde decennium.

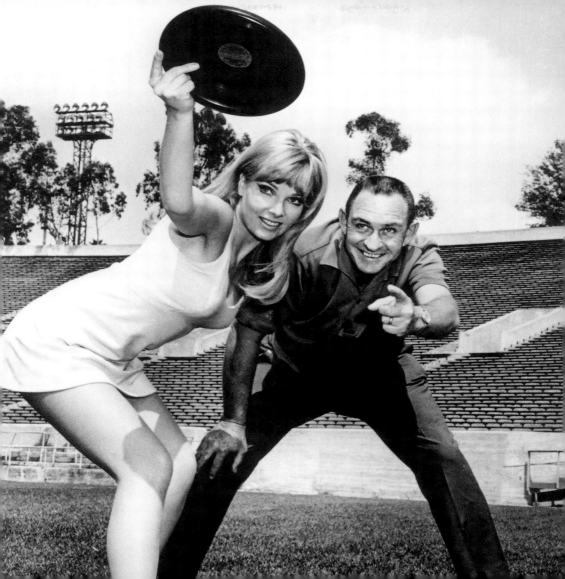

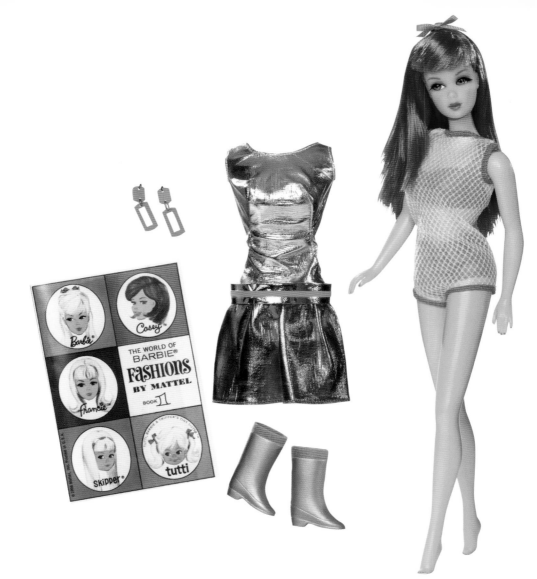

Barbie®
La poupée Barbie®
Barbie®

Ruth Handler introduced the Barbie® in 1959, launching a decades-long dynasty of dolls, accessories, and even music. Always fashionable, always glamorous, always smiling, these hourglass-figured, plastic-molded, blond-haired dolls were a favorite for girls during the 1960s. While some people were disturbed that this adult-figured doll was being marketed to young girls, Barbie® did not otherwise rock the boat, reinforcing gender roles and norms for beauty.

Lorsqu'elle créa Barbie® en 1959, Ruth Handler ne se doutait pas qu'elle inaugurait une longue série de poupées et d'accessoires qui se renouvelleraient durant des décennies. Toujours à la mode, glamour, éternellement souriante, la blonde à la taille de guêpe s'est imposée dans l'univers des fillettes des sixties. Si certains ont pu s'offusquer des traits d'adulte de la Barbie®, cette dernière – loin d'être une féministe – a plutôt renforcé les normes de beauté classique et la vision traditionnelle de la répartition des tâches au sein du couple.

Ruth Handler introduceerde Barbie® in 1959 en lanceerde hiermee een decennialange dynastie van poppen, accessoires en zelfs muziek. Altijd modieus, altijd stijlvol, altijd glimlachend, werden deze in kunststofvorm gegoten blondjes met zandloperfiguur de favoriet van de meisjes uit de sixties. En alhoewel sommigen verontrust waren dat deze pop met het figuur van een volwassene aan jonge meisjes werd verkocht, ging Barbie® zelf zeker niet dwarsliggen, integendeel: ze bevestigde de rolmodellen en het schoonheidsideaal.

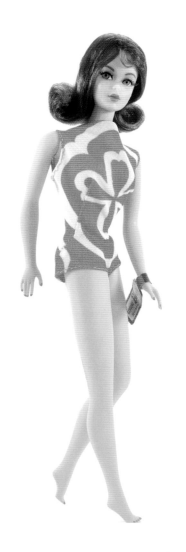

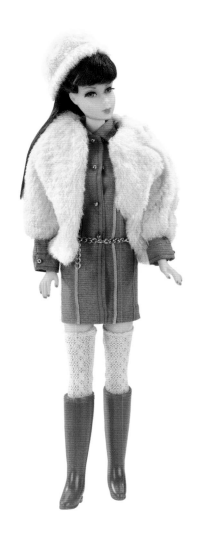

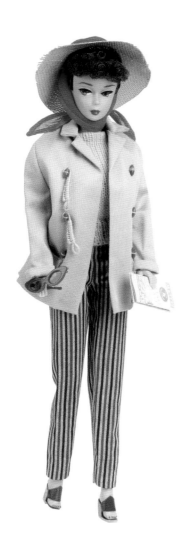
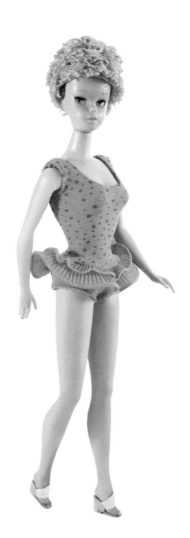

Carrera

Le circuit Carrera

Carrera

Any child could turn their bedroom floor into a Grand Prix racecourse with the Carrera Universal electric racing set. The innovative slot racing system was first introduced in 1963 using 1:32 scale cars on a series of tracks you assembled yourself. Carrera tries to bring some level of authenticity to the cars themselves; the company has worked with Porsche, Ferrari, Audi, and Chevrolet—among others—to create realistic vehicles for racing around the tracks.

Chaque enfant a un jour rêvé de transformer sa chambre en un circuit de compétition automobile grâce au Carrera Universal. Ce circuit électrique innovant, mis sur le marché en 1963, propose d'assembler soi-même une piste de course puis d'y faire s'élancer à vive allure des voitures miniatures. Carrera s'est efforcé d'apporter à ses bolides une certaine authenticité ; le fabricant a ainsi collaboré avec Porsche, Ferrari, Audi et Chevrolet.

Met de Carrera Universal elektrische racebaan kon elk kind zijn slaapkamer in een Grand Prix-raceparcours veranderen. Deze innovatieve racebaan met gleufsysteem werd geïntroduceerd in 1963 en gebruikte wagens met schaal 1/32 op een set van racebaanstukken die je zelf moest samenstellen. Carrera probeert ook de wagentjes zelf een zekere authenticiteit mee te geven; de onderneming werkte samen met – onder andere – Porsche, Ferrari, Audi en Chevrolet om realistische wagens te creëren om over hun racebaan te scheuren.

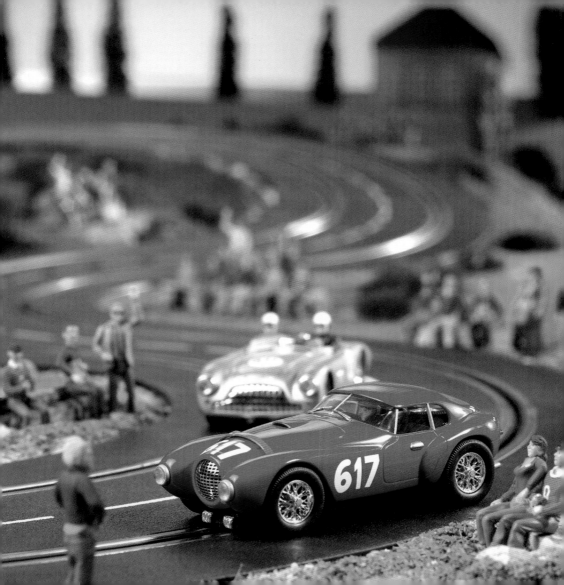

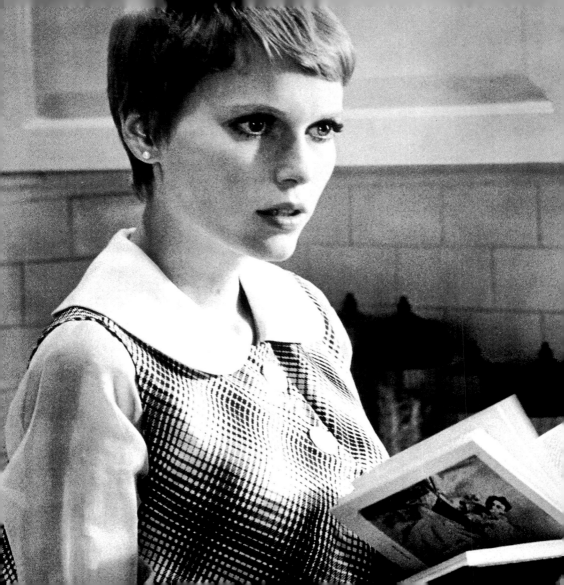

Rosemary's Baby
Rosemary's Baby
Rosemary's Baby

The quintessential 1960s horror movie, *Rosemary's Baby* terrified audiences when it was released in theaters in 1968. Mia Farrow and John Cassavetes star in this story of devil-worshipping neighbors and their evil intentions for a couple's unborn baby. Director Roman Polanski also works in more subtle themes like new parents' fears for their children and the isolation of living in a big city.

Film d'horreur des sixties par excellence, *Rosemary's Baby* a provoqué une terreur collective lors de ses premières projections en 1968. Mia Farrow et John Cassavetes sont les héros de cette histoire d'envoûtement, qui met aux prises un jeune couple attendant un enfant et leurs voisins, adorateurs de Satan. Le réalisateur Roman Polanski y développe le thème de l'angoisse de la femme enceinte et pose la question de la solitude inhérente à la vie dans les grandes villes.

De absolute horrorfilm van de jaren '60, *Rosemary's Baby*, deed het publiek in filmzalen huiveren toen hij in 1968 werd uitgebracht. Mia Farrow en John Cassavetes schitteren in dit verhaal van duivelaanbiddende buren die kwade bedoelingen hebben met de ongeboren baby van het koppel. Regisseur Roman Polanski werkt ook met subtielere thema's zoals de angsten van nieuwe ouders voor hun kinderen en de isolatie van het leven in de grootstad.

La Dolce Vita
La Dolce Vita
La Dolce Vita

La Dolce Vita debuted in 1960 and quickly became a classic film. Italian director Federico Fellini artfully tells the story of Marcello Mastroianni, a disillusioned journalist in Rome; the film's black-and-white medium makes the tragedy even more dramatic and poignant. *La Dolce Vita* impacted more than just the cinematic world; the character Paparazzo is the source of the term paparazzi, used today to describe intrusive journalists.

Sorti en 1960, *La Dolce Vita* est presque immédiatement devenu un classique. Le réalisateur du film, Federico Fellini, y suit les pérégrinations romaines de Marcello Mastroianni, un jeune journaliste désillusionné. Le choix du noir et blanc souligne le caractère tragique de l'histoire. La célébrité de *La Dolce Vita* s'est étendue bien au-delà du cinéma, et initia le terme de "Paparazzo" pour désigner dans le langage usuel les photographes chasseurs de célébrités.

La Dolce Vita kwam uit in 1960 en werd al snel een klassieker. Federico Fellini vertelt op kunstzinnige wijze het verhaal van Marcello Mastroianni, een gedesillusioneerde journalist in Rome. Dat de film in zwartwit werd uitgebracht, maakt de tragedie alleen maar dramatischer en aangrijpender. De impact van *La Dolce Vita* reikte tot buiten de cinemawereld: het karakter Paparazzo gaf zijn naam aan de term paparazzi, een woord dat vandaag wordt gebruikt om opdringerige journalisten te beschrijven.

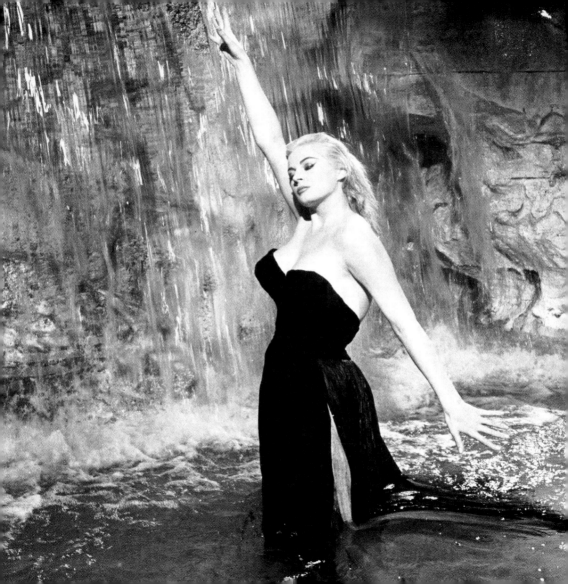

West Side Story
West Side Story
West Side Story

West Side Story is an updated version of *Romeo and Juliet*, taking many of Shakespeare's themes—forbidden love, rivalry, violence—transposing them onto a backdrop of New York City street gangs, and setting them to song. In the movie, Natalie Wood and Richard Beymer play Maria and Tony, star-crossed teen lovers whose lives are caught up in the clash between rival gangs, the Jets and the Sharks. The musical won ten Academy Awards in 1961.

West Side Story est une comédie musicale qui propose une relecture moderne de *Roméo et Juliette*. Plusieurs thèmes – l'amour interdit, la rivalité, la violence – sont en effet empruntés à Shakespeare et transposés dans le New York des sixties en bute à la guerre des gangs. Dans l'adaptation cinématographique, Natalie Wood et Richard Beymer incarnent les amoureux qui périront de l'affrontement entre leurs clans, les Jets et les Sharks. Le film ne recevra pas moins de dix Oscars en 1961.

West Side Story is een hedendaagse versie van *Romeo en Julia* waarin vele thema's van Shakespeare zoals een verboden liefde, rivaliteit en geweld naar de straatbendes van New York City worden vertaald en op muziek worden gezet. Natalie Wood en Richard Beymer spelen Maria en Tony, smoorverliefde tieners wiens levens verwikkeld raaken in de clash tussen rivaliserende bendes, de Jets en de Sharks. De musical won in 1961 tien Oscars.

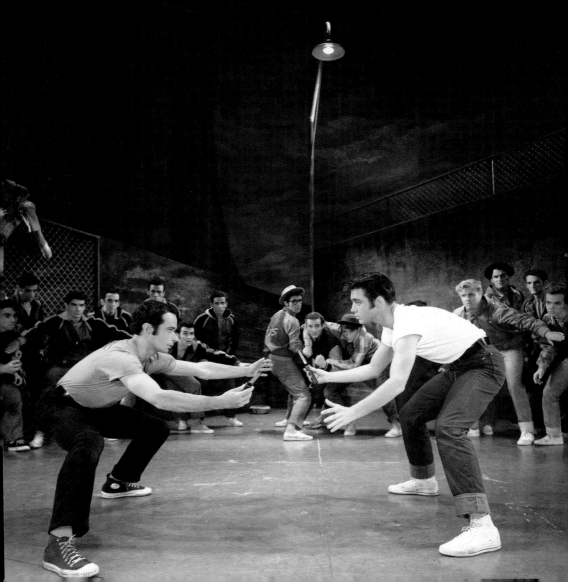

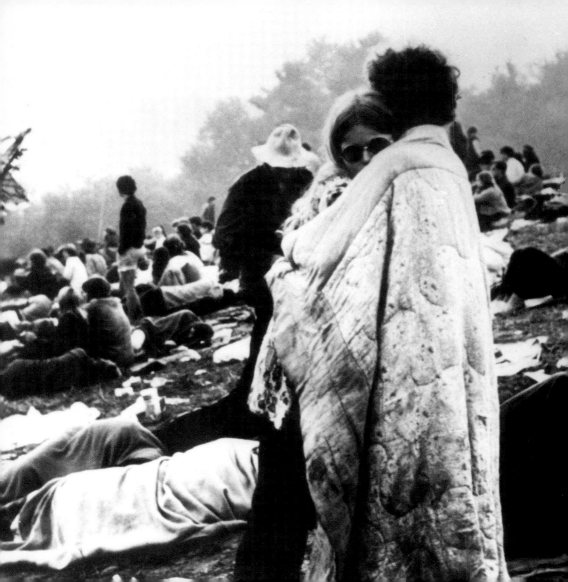

Woodstock
Woodstock
Woodstock

In 1969 the world watched as 500,000 people descended on a farm in upstate New York for "three days of peace and music" that made musical and social history. Woodstock was a prototypical hippie phenomenon, complete with nudity, drugs, and rock-and-roll—it was the cultural event of the decade. The stage featured musical performances by legends and legends-to-be like the Grateful Dead, Carlos Santana, Jimi Hendrix, and The Who.

En 1969, le monde apprend avec étonnement que 500 000 jeunes se sont rassemblés sur les terres d'une ferme de l'État de New York pour "trois jours de paix et de musique". Woodstock fut une manifestation typiquement hippie, associant nudité, drogues et rock, qui marqua la décennie. Des légendes s'y sont succédées sur scène : *The Grateful Dead*, Carlos Santana, Jimi Hendrix et *The Who*, entre autres.

In 1969 keek de wereld met verbazing toe hoe 500.000 mensen naar een klein plaatsje boven New York trokken voor "drie dagen van vrede en muziek" en er muzikale en sociale geschiedenis schreven. Woodstock was een archetypisch hippiefenomeen, met bijbehorende seks, drugs en rock-'n-roll. Het was het culturele gebeuren van de eeuw. Op het podium stonden muzikale legendes en legendes in wording zoals de *Grateful Dead*, Carlos Santana, Jimi Hendrix en *The Who*.

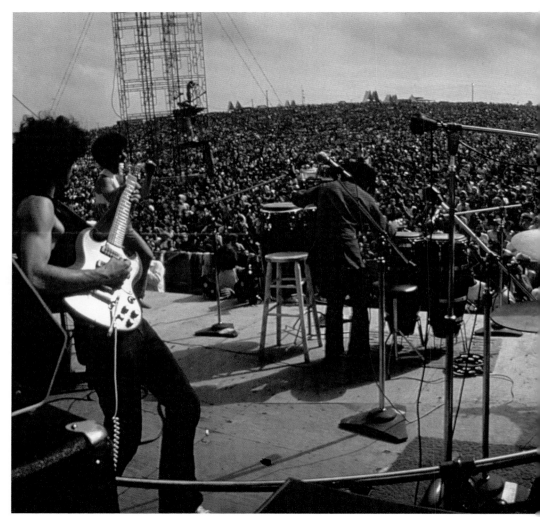

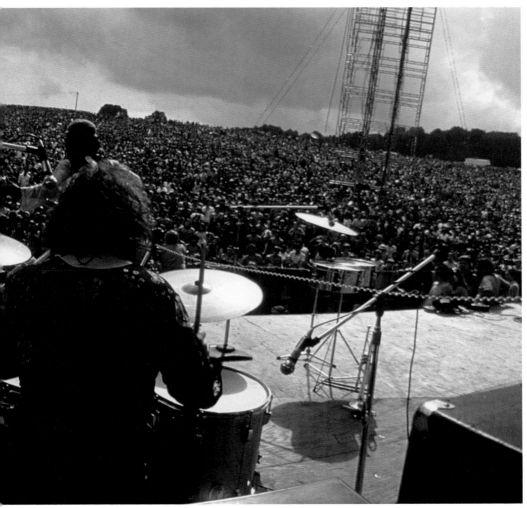

Hair the Musical
La comédie musicale *Hair*
Hair, de musical

Hair, "The American Tribal Love-Rock Musical," debuted in New York in 1967. The play incorporated almost all of the stereotypical preoccupations of hippie-dom: anti-war protests, free love, drugs, anti-American sentiments, racial integration, gender equality—and radical new hair styles. The "dawning of the Age of Aquarius," brought with it considerable controversy as 1960s counterculture confronted mainstream society head-on.

Hair, sous-titrée *The American Tribal Love-Rock Musical*, fut créée à New York en 1967. Son récit, clairement lié à la tendance hippie, parle d'amour libre, de manifestation contre la guerre, d'expérimentation des drogues, d'anti-américanisme, d'égalité raciale, d'égalité des sexes et... du droit de porter des cheveux longs ! La rupture avec les codes sociaux traditionnels encore dominants menant ainsi à l'émergence d'un *New Age*.

Hair, de Amerikaanse rock-musical over de liefde onder een groep hippies, ging in 1967 in première in New York. In de musical zaten bijna alle stereotiepe associaties met het hippiedom verweven: antioorlogsprotesten, vrije liefde, drugs, anti-Amerikaanse gevoelens, rassenintegratie, de gelijkheid van de seksen – en radicaal nieuwe haarstijlen. De "dawning of the Age of Aquarius" zou nog heel wat controverse opwekken omdat de tegencultuur van de sixties lijnrecht inging tegen de mainstreamsamenleving.

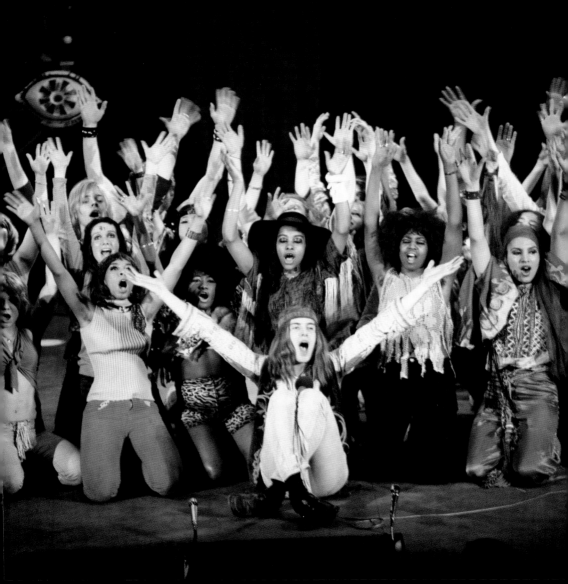

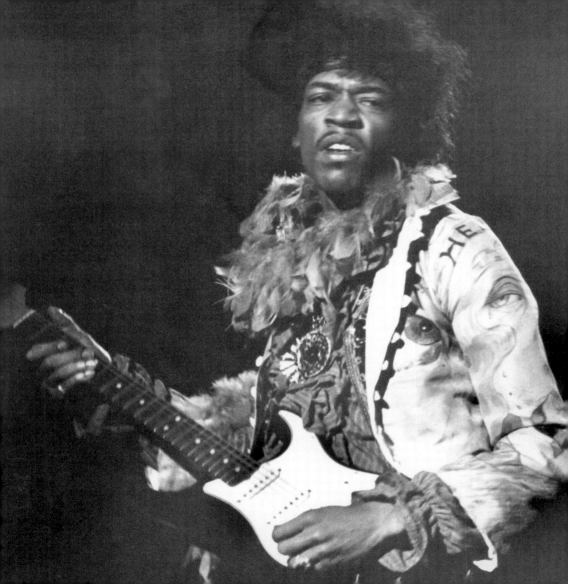

Jimi Hendrix
Jimi Hendrix
Jimi Hendrix

American guitarist Jimi Hendrix and his band, the Jimi Hendrix Experience, recorded their first single, "Hey Joe," in London in 1967. After appearing at the Monterey International Pop Festival, Hendrix gained an international reputation and went on to play at venues like Woodstock and the Isle of Wight. Hendrix was a pioneer, exploring new ways of using electric guitar sounds and amplifier feedback. Like other musical geniuses of the decade, Hendrix died young, when he was only 27 years old.

Les membres du groupe *The Jimi Hendrix Experience* ont enregistré en 1967 leur premier single, *"Hey Joe"*, à Londres. Après une apparition au Festival de Monterey, le guitariste et meneur, Jimi Hendrix, est devenu célèbre dans le monde entier. Il participa bientôt à des événements tels que Woodstock ou le Festival de l'Ile de Wight. Étoile filante du rock – il mourut à l'âge de 27 ans – il fut l'un des génies musicaux de la décennie, appliquant de nouvelles sonorités et des effets d'amplification du son à sa guitare électrique.

De Amerikaanse gitarist Jimi Hendrix en zijn band, de Jimi Hendrix Experience, namen hun eerste single, *Hey Joe*, op in Londen in 1967. Na een optreden op het Monterey International Pop Festival, verwierf Hendrix internationale faam en kon hij spelen op happenings als Woodstock en het Isle of Wight festival. Hendrix was een pioneer, hij verkende nieuwe manieren om elektrische gitaargeluiden en feedback vanuit de versterker te gebruiken. Zoals zovele andere muzikale genieën uit het decennium stierf Hendrix jong, op amper 27-jarige leeftijd.

Uschi Obermaier
Uschi Obermaier
Uschi Obermaier

Uschi Obermaier's signature parted lips and tousled hair contributed to her image as a sensual, free-spirited child of the 1960s. This Bavarian model, actress, and activist was something of a leader of the sexual revolution in Germany, and one of the country's best-known groupies; Obermaier is said to have had affairs with Keith Richards, Mick Jagger, and Jimi Hendrix. Photographs of Obermaier stirred up controversy for their partial nudity and open marijuana use.

Moue boudeuse et cheveux ébouriffés, Uschi Obermaier incarne l'enfant terrible, l'activiste politique et la femme libérée des sixties. Mannequin et actrice, cette jeune Bavaroise est devenue une icône de la révolution sexuelle en Allemagne, où elle fut une groupie des plus mémorables. Ses frasques et ses liaisons sulfureuses lui valurent une réputation des plus scandaleuses : ainsi, elle posa nue ou fumant de la marijuana pour des photographes de renom ; on lui prête notamment des liaisons avec Keith Richards, Mick Jagger et Jimi Hendrix.

Uschi Obermaier's typische look met de lippen lichtjes uit elkaar en het haar in de war droeg bij tot haar imago van sensueel en vrijgevochten kind van de sixties. Dit Beierse model, actrice en activiste stond zowat symbool voor de seksuele revolutie in Duitsland en was een van de bestgekende groupies van het land; Obermaier zou affaires hebben gehad met Keith Richards, Mick Jagger en Jimi Hendrix. De foto's van Obermaier waren het voorwerp van nogal wat controverse omwille van hun gedeeltelijke naaktheid en het openlijke marihuanagebruik.

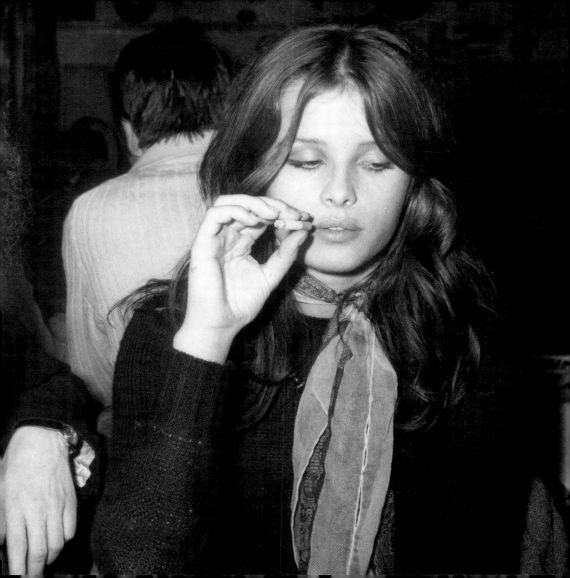

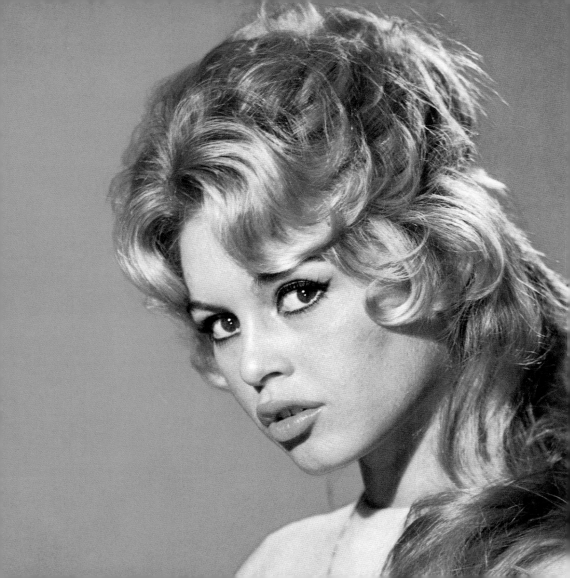

Brigitte Bardot
Brigitte Bardot
Brigitte Bardot

Sexiness was redefined during the 1960s by French actress and model Brigitte Bardot. This international sex symbol popularized the bikini; she wore the minimal swimwear as she frolicked on the beach at Saint Tropez. Not immune from the celebrity cycle of rapid marriages and break-ups, Bardot married her third husband, German businessman and astrologer Gunter Sachs, in 1966; the couple divorced three years later.

Brigitte Bardot imposa une nouvelle définition de la beauté féminine dans les années 60. C'est aussi à ce sex-symbol que l'ont doit, notamment, l'explosion du bikini. L'actrice se plaisait à porter ce micro maillot de bain sur les plages de Saint-Tropez. Non immunisée contre les unions à répétition propres aux célébrités, Bardot se maria pour la troisième fois en 1966. Son union à l'homme d'affaires et astrologue allemand Gunter Sachs dura trois ans.

Sexy zijn kreeg in de jaren '60 een heel nieuwe definitie met de Franse actrice en model Brigitte Bardot. Dit internationale sekssymbool maakte de bikini populair: ze droeg het minieme zwemtenue terwijl ze ronddartelde op het strand van Saint Tropez. Bardot bleek niet immuun voor het celebrityfenomeen van snelle huwelijken en nog snellere scheidingen; zo huwde ze in 1966 al met haar derde echtgenoot, Duits zakenman en astroloog Gunter Sachs, om drie jaar later alweer te scheiden.

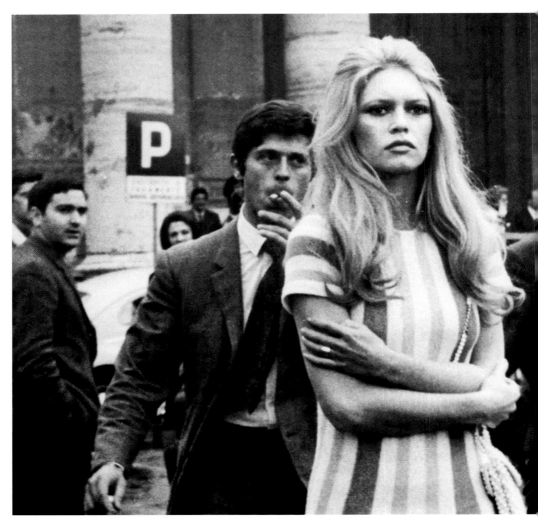

164

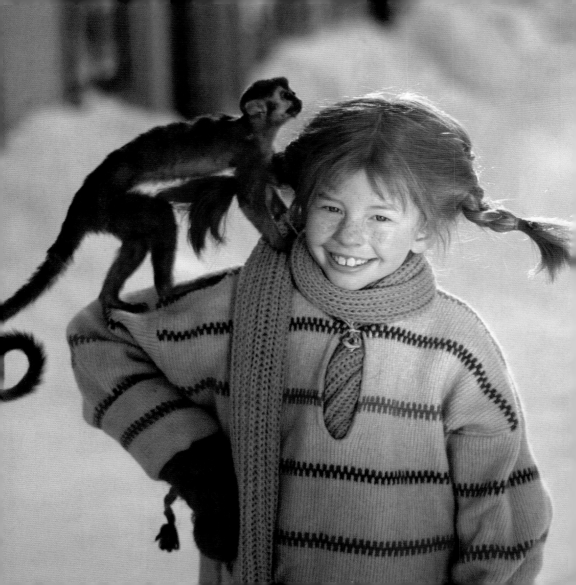

Pippi Longstocking
Fifi Brindacier
Pippi Langkous

Pippi Longstocking, heroine in children's books by Swedish author Astrid Lindgren, hit European television screens in 1969 and captured the hearts of audiences everywhere. The Swedish/German co-production featured Inger Nilsson as Pippi, the carefree, adventurous girl who was an expert on stretching the truth and getting into trouble. Freckled, red-headed, and pigtailed Nilsson brought just the right level of mischievousness to the character.

Pippi Långstrump, héroïne des livres pour enfants créés par la Suédoise Astrid Lindgren, conquit les écrans de télévision européens dès 1969. Dans ces films coproduits par la Suède et l'Allemagne, le rôle de Fifi Brindacier – fillette espiègle et aventureuse, experte en mensonges et bêtises en tous genres – fut interprété par la jeune Inger Nilsson, dont les taches de rousseur et les cheveux flamboyants noués en couettes collaient au personnage.

Pippi Langkous, heldin in de kinderboeken van de Zweedse schrijfster Astrid Lindgren, verscheen in 1969 voor het eerst op de Europese televisieschermen en wist overal de harten van het publiek te veroveren. In de Zweeds/Duitse coproductie gaf Inger Nilsson gestalte aan Pippi, het zorgenloze, avontuurlijke meisje dat graag een loopje nam met de waarheid en even zo vaak in moeilijkheden geraakte. Haar sproeten, rode haar en vlechten gaven aan haar personage net het juiste schalkse karakter.

Pelé

Pelé

Pelé

Brazillian soccer player Edson Arantes do Nascimento, nicknamed Pelé, was one of the first truly international sports stars. Although he was a national hero in his native Brazil, never before had an athlete so completely captured the admiration of the world. His accomplishments on the field were extraordinary; Pelé scored his 1,000th goal in 1968 and went on to compete as a member of three World Cup teams.

Le footballeur brésilien Pelé, de son vrai nom Edson Arantes do Nascimento, s'est imposé comme l'une des premières stars sportives internationales. Déjà fêté comme un véritable héros dans son pays natal, il capta l'admiration du monde entier comme jamais aucun autre athlète avant lui. Ses exploits sur le terrain demeurent extraordinaires. Sélectionné trois fois pour la Coupe du monde de football, Pelé inscrit son millième but en 1968.

Braziliaans voetbalspeler Edson Arantes do Nascimento, bijnaam Pelé, was een van de eerste echt internationale sportsterren. In zijn geboorteland Brazilië al een nationale held, wist hij als geen enkele speler voor hem de bewondering van de hele wereld te veroveren. Zijn prestaties op het veld waren dan ook uitzonderlijk. Pelé scoorde zijn 1.000ste goal in 1968 en veroverde met Brazilië driemaal de Wereldtitel.

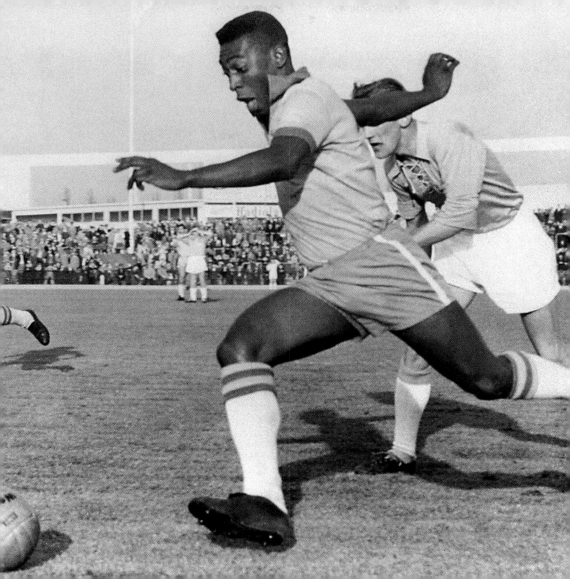

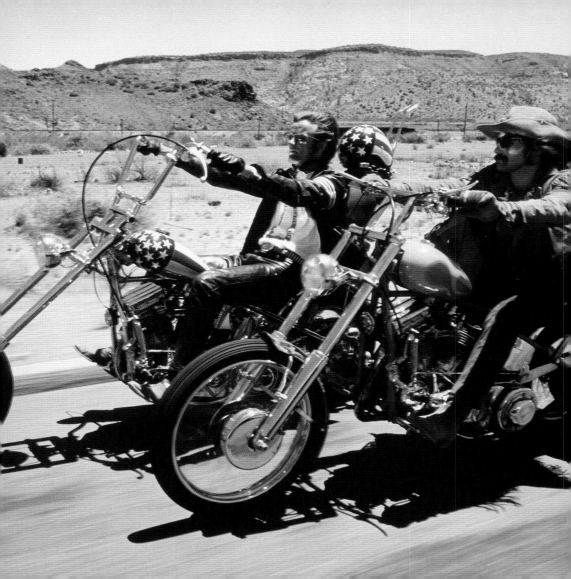

Easy Rider

Easy Rider

Easy Rider

1960s counterculture met the big screen when Dennis Hopper and Peter Fonda starred in *Easy Rider* in 1969. The movie depicts two hippie bikers traveling from Los Angeles to New Orleans on "choppers," encountering drugs, rednecks, and hookers along the way. The camera work for *Easy Rider* was truly innovative, showing vast vistas of the American West as well as giving the impression of hallucinatory visions during the LSD scene.

Easy Rider est l'incarnation cinématographique de la contre-culture des sixties. Ce film décrit la traversée de l'Amérique en moto en 1969 par deux bikers hippies (Dennis Hopper et Peter Fonda) qui feront en route l'expérience des drogues et la rencontre de rednecks et de prostituées. Bénéficiant d'une caméra réellement novatrice, *Easy Rider* mêle larges plans panoramiques de l'ouest américain et reconstitutions audacieuses des visions hallucinatoires liées à la consommation de LSD.

De tegencultuur van de sixties werd mooi vastgelegd op het grote doek toen Dennis Hopper en Peter Fonda schitterden in *Easy Rider* in 1969. De film toont twee hippies annex bikers die op "choppers'" van Los Angeles naar New Orleans trokken en onderweg te maken kregen met drugs, rednecks en prostituees. Het camerawerk voor *Easy Rider* was werkelijk innoverend en toonde mooie vergezichten van het Amerikaanse Westen afgewisseld met impressies van hallucinerende visioenen tijdens LSD trips.

The Beatles
The Beatles
De Beatles

When these four young Liverpudlians traveled to the United States in 1964, making their famous appearance on *The Ed Sullivan Show*, they became an instant sensation—Beatlemania had arrived! The 1960s were productive for the Beatles, who released albums like *Sgt. Pepper's Lonely Hearts Club Band* (1966) and the *White Album* (1968) as well as films like *Yellow Submarine* and *Magical Mystery Tour*. The Fab Four's fashions changed as the decade wore on, evolving from clean-cut suits to long-haired hippies.

Quand les quatre gars de Liverpool traversent l'Atlantique en 1964 pour participer au *Ed Sullivan Show*, la "beatlemania" s'empare immédiatement de l'Amérique. Les sixties marquent une décennie particulièrement créative pour les *Beatles*, qui signent de superbes albums tels que *Sgt. Pepper's Lonely Hearts Club Band* (1966) et le *White Album* (1968), ainsi que les films *Yellow Submarine* et *Magical Mystery Tour*. Le look des *Fab Four* ne cessera d'évoluer au fil de la décennie, passant de costumes noirs bien proprets à l'exubérance hippie.

Toen deze vier jonge gasten uit Liverpool in 1964 naar de Verenigde Staten trokken en hun veelbesproken opwachting maakten in *The Ed Sullivan Show*, werden ze onmiddellijk een ware sensatie – "Beatlemania" was geboren! De jaren '60 waren bijzonder productief voor de Beatles, met albums als *Sgt. Pepper's Lonely Hearts Club Band* (1966) en het *White Album* (1968) en films als *Yellow Submarine* en *Magical Mystery Tour*. Ook de kledingstijl van de *Fab Four* veranderde in de loop van het decennium, waardoor ze evolueerden van mooie, nette pakken tot langharige hippies.

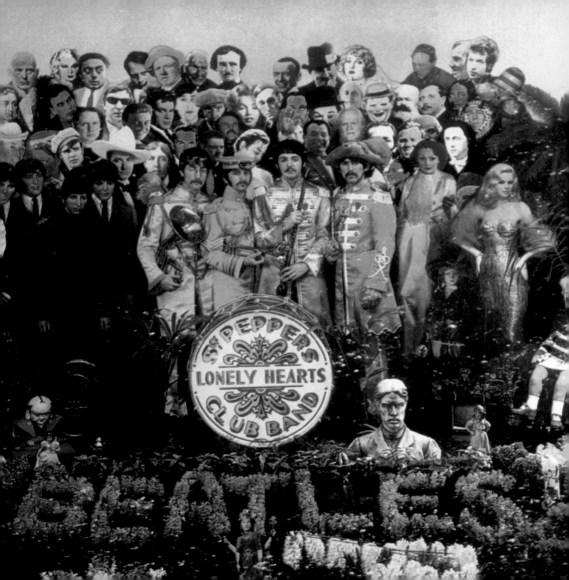

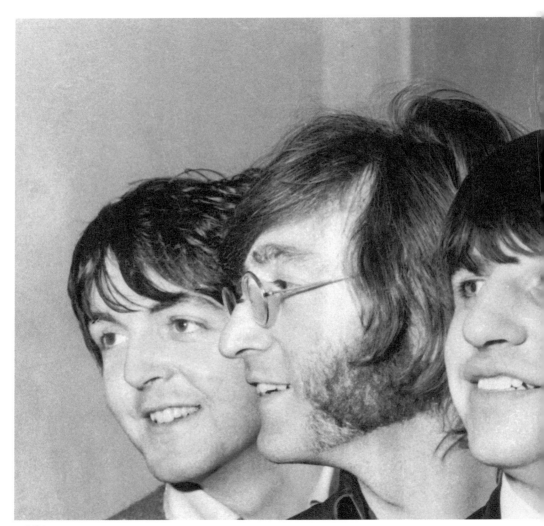

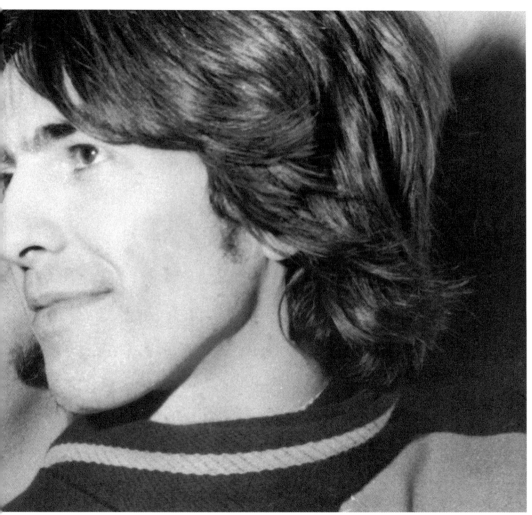

photo credits:

© ADELTA Bert Ufermann: pages 114, 123
© AFP/Getty Images: pages 33, 130, 166, 169
© Archives Historiques Nestlé, Vevey: pages 56, 58, 59, 60, 62, 63
© ASSOCIATED PRESS: pages 127, 134/135, 152, 174/175
© B&B Italia: page 124
© Barbara Hulanicki: pages 75, 76, 77
© Carrera®: page 145
© fotolia – Diane Keys: page 128
© fotolia – Ro: page 116
© Getty Images: pages 14, 18/19, 20, 25, 26, 49, 72, 81, 85, 89, 100, 102/103, 112, 146, 149, 152, 157, 161, 162, 164/165, 170
© Getty Images, Photographer: Michael Ochs Archives/Stringer: pages 158, 173
© Popperfoto/Getty Images: pages 6, 17, 34/35, 42, 43, 66/67, 78, 80, 82
© Time & Life Pictures/Getty Images (p. 11/12, 22/23, 27, 132, 151, 154/155
© H. Armstrong Roberts: page 71
© Hawaiian Tropic®: page 45
© Henkel KGaA: page 36
© JDHT: pages 97, 98/99
© L'Oreal: page 40
© Mattel GmbH: pages 140, 142/143
© BMW Group - MINI Brand Management: pages 90/91, 105, 106/107
© McDonald's: page 50
© OMEGA SA: page 69
© Pirelli & C. S.p.A.: page 136
© Porsche AG: pages 92, 94/95
© Procter & Gamble / Pampers: page 46
© Procter & Gamble / Ariel: page 65
© Redferns: page 86
© Schering Archives, Bayer AG: pages 28, 30, 31
© Silver Cross UK: page 39
© Vitra AG: page 120
© Volkswagen AG – Johann A. Cropp: page 111
© Volkswagen AG: pages 109, 110
© Wham-O, Inc.: pages 10, 139
© Wrigley: pages 53, 54/55
© Zanotta S.p.A.: pages 9, 119

Cover: © Zanotta S.p.A.